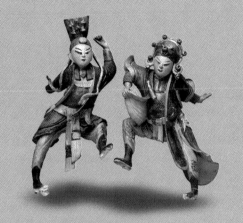

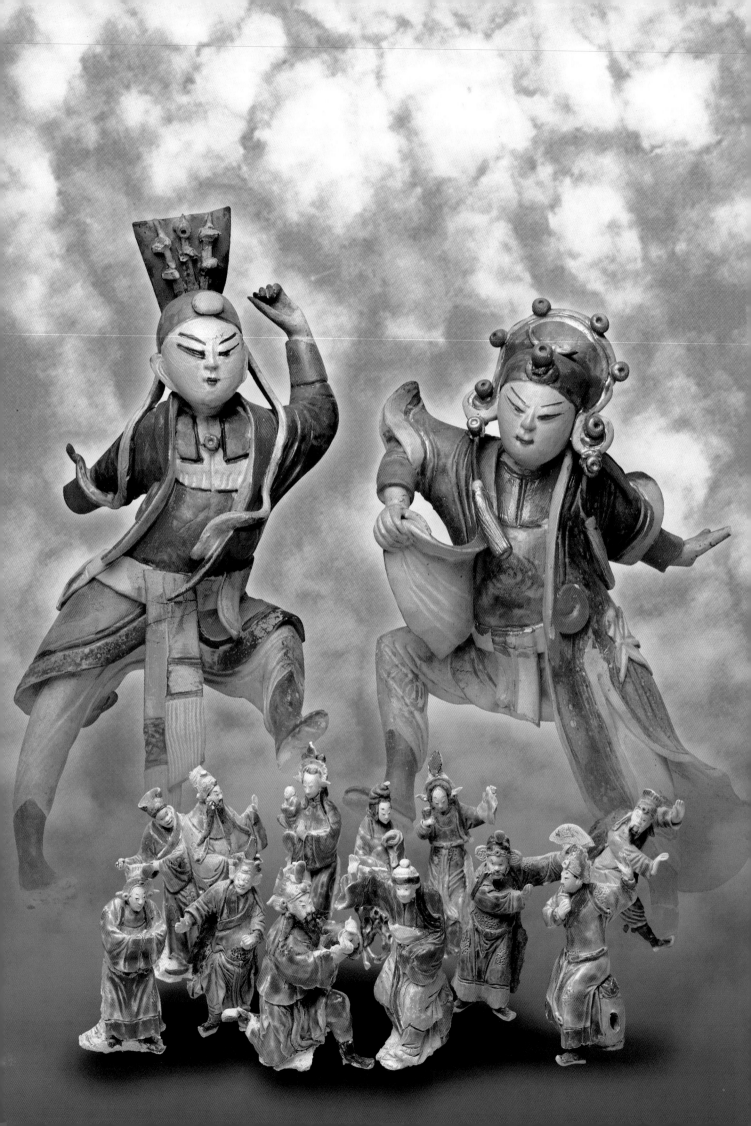

彩塑人間

台灣交趾陶藝術展

Moulding Life in Colorful Clay- The Art of Taiwan Chiao-chih Pottery

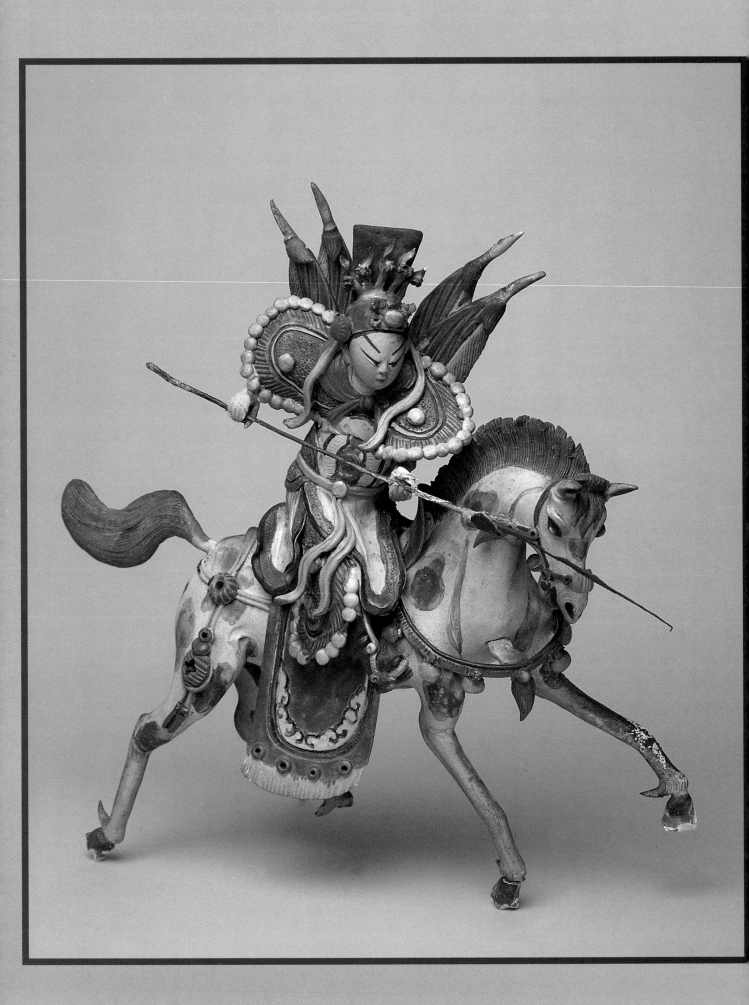

目 錄
Content

館 序

　　「交趾陶」是由中國大陸南方傳入台灣的特殊製陶技藝，基本上屬於中國廣東民窯體系，多用於寺廟、宗祠或富宅的建築裝飾。其性質為低溫多彩釉陶，溯其淵源可能濫觴於唐三彩，其後默默地在民間延續成長；清代道光年間，中外貿易頻繁，沿海一帶的彩釉作品深受外銷市場喜愛，其中日本社會更將之引入茶道儀式當中，由於古代日人稱呼中國嶺南地區為交趾，於是將此種來自廣東的清代陶藝作品稱為「交趾燒」，而交趾陶也就成為閩粵體系陶藝作品的泛稱。

　　根據可考的文獻資料記載，台灣交趾陶的起源與十九世紀初的陶藝大師葉王有關，其造型生動、刻劃細膩、用色卓越，早已脫離工匠習氣而進入藝術創作的境界，他獨創的「胭脂紅」、「翡翠綠」更是後世效法遵從的標竿。日治時期，日人將葉王作品送至巴黎萬國博覽會參展，震驚全世界，並博得「台灣絕技」美譽，奠定交趾陶獨特的藝術地位。

　　融合戲曲文學、宗教信仰、繪畫雕塑與建築裝飾於一身的交趾陶傳統藝術，其牽涉的表現母題包含複雜的族群意識、社會結構、文化思想、民俗習慣等深層意義，雖然為附屬於廟宇、富宅建築的裝飾工藝，但其具體而微的深刻文化內涵，卻為台灣歷史變遷傳承的脈絡中，提供了直接而明顯的證據。

　　雖說「交趾陶」在台灣已具備完整的發展體系，卻受限於先天附屬於寺廟建築下的裝飾藝術，以及早期低溫製作產生易風化、碎裂的保存難題，再加諸環境、民眾的輕忽，種種不利因素使得諸多台灣早期交趾陶名家的作品，隨著時間的流逝而灰飛湮滅在歷史的洪流中。

　　本館基於推廣傳統藝術與提倡民間文化為宗旨而策辦此次「彩塑人間—台灣交趾陶藝術展」，期能藉此引發社會重視台灣自身傳統藝術的定位，並由此基點出發，扎根傳統、認清自己面目，方能躋身世界藝術之林，開創出屬於中國人的一片天地。此次展覽感謝祥太文教基金會王福源先生悉心聯繫、提供珍貴展品與相關文獻資料；此外，亦由衷感激謝東哲先生、蘇俊夫先生、呂勝南先生、林再興先生與其子林金盛先生等之鼎力協助，始克完成此展。

國立歷史博物館館長

黃光男 謹識

Preface

The technique of making Chiao-chih pottery of the Southern Kuan-dong common kiln system was introduced from the Soutern China to Taiwan. It was used as decoration in architecture such as temples, family temples and the wealthy men's houses. It's firstly used in the Tang Tri-color pottery, then gradually applied by the common people. The colored glazed pottery was very popular in the exporting market due to the prosperous international trade during the Dao-kuang reign of the Ching dynasty. It was also applied in the ritual of tea ceremony in Japan. As the Japanese in the old days called the area of Southern China "Chiao-chih", the pottery was named Chiao-chih Shao, and the Chiao-chih pottery became the common name of the pottery produced in the area of Fu-kien and Kuan-dong.

It was said that Yen Wang was the first master of Taiwan Chiao-chih pottery in the early nineteenth century. His vivid style and excellent colors achieved the level of art creation. His followers tried to produce the same colors of rouge red and jadeite green as that Yen Wang had invented. The Japanese sent Yen Wang's works to the Paris Exposition during their reigning of Taiwan. They were praised as "The Marvel of Taiwan". Thus Chiao-chih pottery had its particular fame in art.

The art of Chiao-chih pottery represents the drama, sculpture, religious belief, painting, sculpture, and decorations in architecture. Its subjects involve with complex tribal consciousness, social structure, and folklore customs. Although it is seen in decoration in the temples and wealthy men's houses, it is the evidence of Taiwan historical tradition and changes. Many masters' works were destroyed due to the fragility in times and dramatic environmental change in Taiwan. The pottery was produced in low temperature and it can be easily broken.

"The Art of Chiao-chih Pottery" is an exhibition to promote the traditional art and to push the Taiwanese to notice the local art. I would like to thank Dr. Wang Fu-yuan who loaned the valuable exhibits and documents. My appreciation also goes to Chia-yi Cultural center for they provide us the artifacts and photos of Master Lin Tien-mu, as well as to Mr. Hsieh Tung-che, Mr. Su Chun-fu, and Mr. Lu Shen-nan, Mr. Lin Zai-sin and Mr. Lin for their assistance.

Dr. Kuang-nan Huang
Director
National Museum of History

台灣的國寶

世界藝術絕技—交趾燒

　　在世界藝術史上，中國的陶瓷是最燦爛的一環，西方常以China做為陶瓷代稱，而台灣交趾陶在中華陶瓷史上亦佔有重要的一頁，尤其清中葉鴉片戰爭後，清朝日趨沒落，台灣反而穩定繁榮，所以很多知名匠師，先後來台發展創造出台灣本土藝術的精華。交趾陶是結合宗教、歷史、文學、戲曲、雕塑、繪畫、美學的藝術結晶，而且它的胭脂紅、翡翠綠釉色更是獨步世界，所以台灣交趾陶在國際陶瓷史佔有一席之地。

　　明末清初漢人隨鄭成功大舉遷台，先民渡海拓荒反射在宗教上，廟堂成學堂並為宗教、文化、教育中心，漸成為台灣最有特色的藝術殿堂。早期匠師砌、雕、排、塑、繪、畫、燒、貼、黏，如交趾陶人像放在水車堵由仰角４５度視覺上，具投射三度空間的透視美學，所以葉王雕像運用眼球釘入圓珠的方法，洪坤福用竹箆塑成頭較大，且有１５度弧面。他們都要有素描基礎，也需有立體投射美學，才能在藝術上將多件或多種不同人物造型連成一體，呈現出一幅立體完整的描繪圖型，像〈古城會〉雲浪氣勢，滾滾波濤，周倉、關平前呼後擁，護衛其主，駿馬騰空，關公騎駕其上；蔡揚墜馬，氣勢非凡，有一股浩然正氣，所以日據時代，日本人常以皇民文化來統治台灣，當他看到葉王雕塑釉色實為台灣本土藝術精髓，民國初年選到法國參加萬國博覽會，許多後期印象派大師看到葉王交趾驚為東洋絕技，台灣的國寶——交趾陶才揚名國際。

　　在世界陶瓷史只介紹中國陶瓷如石灣陶、德化白瓷，卻鮮少介紹台灣交趾陶。劉良佑教授認為台灣交趾陶是受石灣陶影響，葉王的師傅是石灣陶，然而溯其源流，交趾陶是閩南粵東海洋文化代表，來源流派有二大派別（一）泉州派（漳州窯）（二）潮州派（汕頭窯）漳州窯、汕頭窯是明末非常有名的外貿瓷，其釉色即萬曆五彩（如吳州手繪）是暖色色系，而是受泉州、汕頭海洋交流釉的影響，（泉州在宋、元、明是中國最大港。如：胭脂紅是荷蘭萊頓的安德然卡修斯，１６５０年成功的從赤金提煉出來粉紅色料，也是從泉州影響到景德鎮法瑯彩再影響到漳州，汕頭窯，從釉料捏塑、繪畫、燒窯溫度，葉王的師傅應來自廣東潮州而不是台灣。三百年來台灣交趾已本土化，大陸在文革後廟宇的灰塑已很少看到，潮汕還看到具年代的灰塑，但不能和台灣交趾陶相比，至於流傳於台灣應比葉王（道光年間）還早，葉王成熟的雕塑技巧及寶石釉不像台灣第一代作品。如乾隆年間台南作水仙宮文獻《台海使槎錄》徵聘潮州名匠並記載陶匠爭奇鬥艷，台灣自明末清初有廟宇即應有陶匠，至於師承表自古以來史學家常有「外志不列」，重讀書人輕藝匠，連雅堂台灣通史工藝志有「秦漢以來史家相望而不為工藝作志，余甚憾之」。時空久遠，師承表從第一代到第三代（日據期間水釉期）純手捏作品，不能完全表列出來，像這次展品很多不能確認其作者，希望以後學者能再從落款風格捏法知道更多作者，至於影響台灣最多除葉王很多人去研究外，其柯訓—洪坤福派系影響台灣至鉅且深，他的八大弟子從北到南都有作品，如陳天乞、陳專友之捏麵雕塑手法一層一層堆砌上去，有如後期印象派手法，值得我們探討研究。

　　最後很感謝國立歷史博物館黃館長及黃副館長能重視本土藝術文化合辦「彩塑人間—台灣交趾陶藝術展」。十幾年個人研究中國陶瓷世界，很幸運地，家住交趾陶故鄉嘉義燒發源地，個人及基金會費了很大心力、時間，從日本、香港、台灣各收藏家手中收集，並儘量考據來源及作者，其間疑似廟宇偷竊文物謝絕收集，以免鼓勵盜賣文物之風。也非常感謝施翠峰、江韶瑩、陳國寧等教授蒞臨指導與鑑定，及感謝我內人從旁協助，讓台灣交趾陶重見光輝，然而由於社會環境經濟的變遷與人民生活價值觀的改變，台灣的寺廟建築藝術品味，在光復後三、四十年有退化的跡象，寧願為廟會花大錢，而去使用廉價的建材和庸俗（壓克力）裝飾取代過去深沈內斂雕塑品，希望藉此活動能使台灣本土藝術廟宇文化能像歐美教堂文化一樣，再見光輝永垂不朽。

<div align="right">祥太文教基金會　董事長　王福源</div>

Preface

The Treasure of Taiwan-Chiao-chih Pottery

The invention of Chiao-chih pottery was an important step in the history of Chinese pottery. Many Masters of Chiao-chih pottery came to Taiwan where developed steadily and prosperously after the Opium War in the Ching dynasty. Chiao-chih pottery combines the art of religion, history, literature, drama, sculpture, and painting. Its glaze colors of rouge red and jadeite green are unique in the history of pottery in the world.

The temples are the center of religion, culture, and education. The decorations in temples represent the peculiar characteristics of art in Taiwan. They early masters Chaio-chih pottery, such as Yeh Wang and Hung Kun-fu, tried to create a vivid effect as sculpture using the three-dimensional technique. The works that they created were as a set in a play. In the depiction of "Meeting at An Old Town", Kuan Tsang and Kuan Ping escorted their master Kuan Kung in a tremendous atmosphere, Kuan Kung riding on his famous horse, and Tsai Yang falling from the horse. When the Japanese saw Yen Wang's works of pottery, they were regarded as the best among the art of Taiwan in the Japanese Occupation Period. When they were sent to the Paris Universal Exposition in 1900, many Impressionist painters were impressed. That was the time when the name of Chiao-chih pottery was known internationally.

Professor Liu Liang-yo thinks Chiao-chih pottery was influenced by Shih-wan pottery while Yeh Wang apprenticed to a master of Shih-wan pottery. Chiao-chih pottery is the art of the ocean culture of the south of Fukien and the East of Kuangtung. There are two branches: one is Chuenchou branch (Changchou kilns), the other is Chaochou branch (Shantou kilns). The glaze colors named "Five Colors of Wangli" are influenced by the foreign pottery while Changchou and Shantou were two active trading ports in the end of Ming dynasty. The color "rouge" red came from the pink pigment that was refined from gold in Leiden, Holland in 1650. It was introduced to Chuenchou, then from Chuenchou to Chingde, Changchou, and Shantou. Looking at the glaze, the moulding skills, the painting and the temperature that produced Yeh Wang's works, his master was not from Shih-wan but from Chaochou, Kuangtung.

The dated of the first masters of Chiao-chih pottery of Taiwan were earlier than Yeh Wang's. It was difficult to identify their origins. Some think that Chiao-chih pottery of Taiwan is influenced by Yeh Wang. Ke-chung and Hung Kun-fu were the other two masters who greatly influenced the Chiao-chih pottery in Taiwan. Their pupils' works such as Chen Tien-chi's and Chen Chuang-yo's were found in all over Taiwan.

I would like to thank the Director of National Museum of History, Dr. Huang Kuang-nan and the Deputy Director Huang Yung-chuang, who have treasured the local art of Taiwan and cooperated in holding the exhibition "Moulding Life in the Colorful Clay-the Art of Chiao-chih Pottery in Taiwan", Professor Shih Tsuei-fong, Professor Chen Kuo-ning who gave us valuable advice, as well as my wife for her assistance. I hope the exhibition will reveal the beauty of Chiao-chih pottery of Taiwan to the visitors and bring the attention to the culture and art of the local temples.

Wang, Fu-yun
The President
Hosanna Foundation of Culture and Education

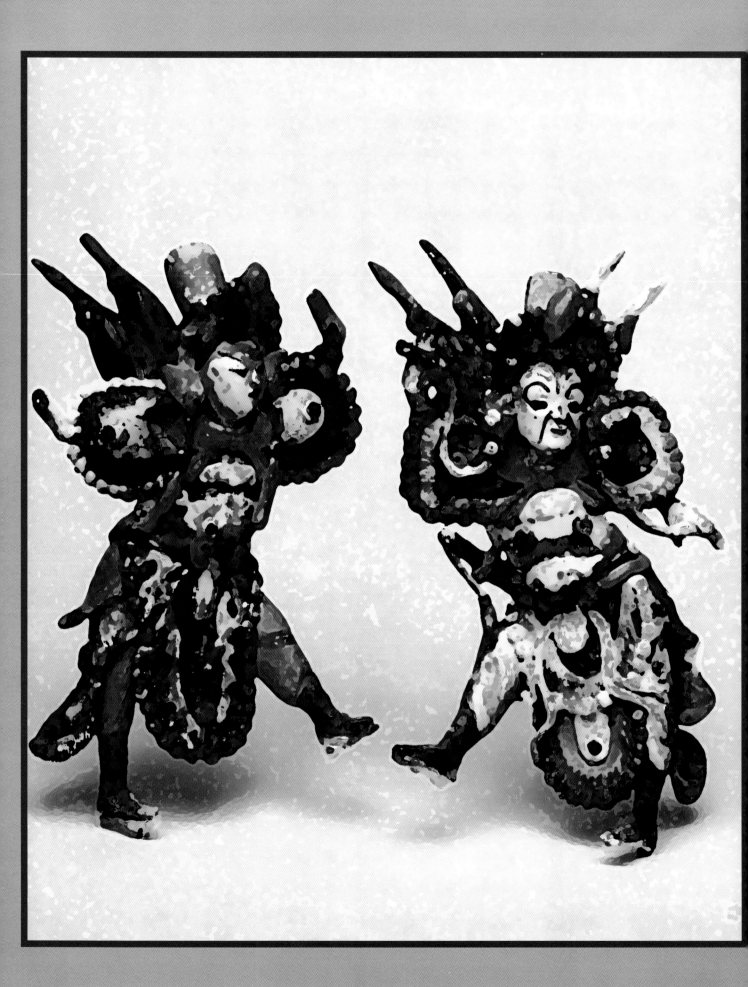

專文
MONOGRAPH

MONOGRAPH

清末民初臺灣的泉派交趾陶初探

李乾朗

　　交趾陶為一種低溫陶，然其釉色美而變化豐富，成為寺廟與民宅之裝飾。但建築物的屋脊面對日曬雨淋，甚或地震颱風之侵襲，能完整保存超過百年者幾稀。也因此要研究清代臺灣古建築上的交趾陶或剪黏藝術，將面臨史料及實物短缺之難題。近年研究或製作交趾陶的風氣漸盛，而歷史源流卻仍未明瞭。這項工作如果在一九五〇年代來進行，當時臺灣寺廟尚未全面流行改建風潮，交趾陶保存較多。現在來進行調查研究，的確已經不容易了。（註1）

　　本文乃就近年對於臺灣的清末與日治初期古建築中所發現的交趾陶，從有限的作者落款年代史料中，略述其藝術風格，補一段歷史發展的空白。臺灣的建築有陶藝裝飾，最早見於《台海使槎錄》所載，清初康熙五十四年（西元1715年）「臺南泉彰郊商倡議建水仙宮，廟中亭脊，雕鏤人物花草，備極精巧，皆潮州工匠為之」。可證清初臺灣寺廟已有剪黏或交趾陶裝飾。後來至清中葉時期，嘉義葉王受教於來臺的廣東陶匠，形成了臺灣本地的交趾陶傳統，葉王的徒弟成為近百年來臺灣交趾陶的主流。

　　在清末咸豐、同治與光緒年間，臺灣社會富庶，寺廟與豪宅競相興修，可能提供了優厚的條件，吸引一些良匠抵台。包括磚雕匠、彩繪匠及交趾陶匠師等，他們的作品居然有少部分保存下來，成為重要的研究資料。（註2）交趾陶雖以廣東為盛，特別是佛山及臺灣一帶所產頗負盛名，然而清代同治初年臺灣中部有幾座仕紳宅第，所聘陶匠卻來自泉州一帶。目前所知保存在古建築牆體上交趾陶，年代最早者為清同治五年（西元1866年）所建的豐原三角仔呂宅筱雲山莊。它的門樓、門廳與正堂之牆壁與屋脊佈置豐富的交趾陶飾。其次為臺中北屯文昌祠、神岡社口林宅大夫第與潭子林宅摘星山莊。這幾座臺灣中部的古建築，其建築風格相似，可能出自同一批匠師之手。現列下交趾陶運用情形：

1、神岡三角仔呂宅筱雲山莊

　　建於清同治五年（西元1866年），為著名藏書世家，其門樓、前廳與正堂之牆壁、水車堵有許多交趾陶。門廳入口左右堵上以耕讀漁樵、琴棋書畫為主題作大型交趾陶裝飾，落款為同治丙寅年（西元1866年）。晉水一經堂蔡騰迎作。

同治五年筱雲山莊篤慶堂騰迎交趾陶

同治五年一經堂造於五常堂之交趾陶

2、鹿港龍山寺

鹿港龍山寺初創於清乾隆年間，然而在道光十年（西元1830年）有一次較大程度的整修。前殿左右牆上的水車堵嵌有許多交趾陶，惜年久逸失不少，如今尚可見山景與花牆之局部，釉色呈剝落狀，但仍屬作工精細之交趾陶，特別是堵頭的螭虎，造型渾厚，線條流暢。這組交趾陶相信應出自泉州陶匠之手。

3、臺中北屯文昌祠

建於清同治十年（西元1871年），由當地文蔚社與文炳社二個社學合併而建，兼有宗教及教育功能。文昌祠前殿左右牆有交趾陶之螭虎團爐裝飾，色澤明亮鮮豔。

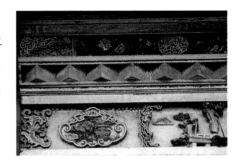

光緒初年神岡社口林宅大夫第交趾陶

4、神岡社口林大夫第

建於清光緒元年（西元1875年），由當地望族富戶林振芳所建。其門廳正面水車堵及護室鳥踏佈滿著交趾陶裝飾，內容包括山水、樓閣、庭園、小橋與城門，有如長卷之山水界畫。

5、潭子林宅摘星山莊

建於清同治末年至光緒初年，由地主富戶林其中所建，其建築材料與構造俱精，交趾陶分布於門樓、門廳、左右護室過水門以及正堂。特別是門廳正面極為豐富，包括水車堵及鏡面的左右堵。有八仙人物、琴棋書畫、加冠錦上花及山水樓閣等題材。落款題為晉水一經堂，並有蔡氏印章。

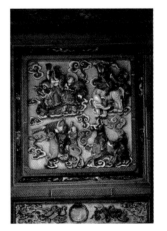

光緒初年一經堂在摘星山莊八仙作品

6、臺中大里林秀才宅

建於清光緒十四年（西元1888年），由當地秀才林大有所建，只有一進正堂，前有華麗之門樓。其正堂左右牆上佈滿了磚刻與交趾陶，色彩明豔。

這六座建築所見的交趾陶，藝術風格相同，題材相近，且年代相隔前後約二十年之間，我們或可推斷出自同一人或同門師兄弟之手。其中來自泉州（晉水即晉江）的蔡氏（蔡騰迎）為主要人物。（註3）

清末閩省與粵省的交趾陶或泥塑匠師似有店號

光緒初年大里林宅交趾陶作品

之習慣，目前尚保存良好的廣州市陳氏家廟與佛山祖廟，其屋脊的交趾陶與彩塑落款有「光緒己亥」（西元1899年）及「文如璧」字樣。那麼一經堂或許是泉州頗有名氣的陶藝店號。今天在泉州不易尋訪蔡氏後人，泉州寺廟也不復盛行交趾陶。只能在開元寺西側一座大照壁上見到一組巨大的交趾陶飾，落款為清乾隆乙卯年（西元1795年）洪盛輝造，照壁中央為一隻麒麟，麟片呈翠綠色，上方有火珠太陽。左右垛則為素燒褐色的旗球戟磬圖案。這座照壁本為他廟所有，文革之後再移建開元寺內。金門山后王宅十八棟，也保存優秀的交趾陶，鑲嵌在牆上，題材包括旗球、花瓶、博古、祥獅、如意與螭虎團爐，色彩層次豐富，金門工匠多聘自泉州，相信這組交趾陶可能出自泉州陶匠之手。據此看來，泉州一帶似乎至少從清乾隆年間即有交趾陶匠師為人製作陶藝。

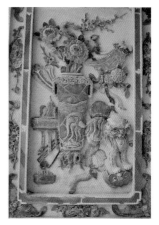

金門山后王宅交趾陶，約一九一〇年代作品

　　總結上述幾個實例，我們認為清代末期的臺灣，曾有泉州來的陶藝匠師活躍中部一帶，留下了不少精美傑作。

　　至甲午戰爭，乙未割台之後，臺灣的寺廟與民宅又有一度興起交趾陶裝飾之風。即就是一九〇〇年代初從泉州來的柯訓與一九一〇年代來的洪坤福。洪坤福從柯訓學藝，洪氏作品存世較多，而柯氏反而少見。洪坤福不但多產，傳徒亦眾，今天臺灣仍有不少交趾陶及剪黏匠師為其再傳弟子。洪坤福在台北大龍峒保安宮正殿內有一對龍虎垛，落款為「銀同鷺江洪坤福作」，證實他來自廈門。（註4）

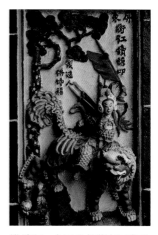

洪坤福一九三〇年代在屏東寺廟之作品

　　在保安宮後殿牆上另有署名泉州惠安洛陽橋蘇宗覃之陶燒字樣。更是說明了在一九一〇年代泉州陶匠參與臺灣寺廟之修建。這裡，我們特別要提到同樣來自惠安洛陽橋的另一位蘇姓陶匠師，他的作品水準很高，且傳徒數人，對北部寺廟頗有貢獻，蘇陽水及兄蘇鵬、堂兄蘇清富與蘇清鐘等約在一九二〇年代初從泉州來臺。他們的交趾陶作品多分布於桃園、新竹及苗栗一帶，如新竹新埔廣和宮（西元1928年）及桃園南嵌五福宮（西元1925年）。

　　在新竹新埔街上的廣和宮前殿對看牆上一對龍虎垛，落款「戊辰年洛江蘇陽水作」，為蘇氏存世代表作之一，他的造型與用釉技巧皆在此呈現無遺，惜近年被無知者覆以油漆，殊為可惜。蘇陽水傳徒客家人朱朝鳳，作品亦有一定水準。惠安洛陽橋一帶，近年多石鋪，以打石為業者達數萬人，我們曾去進行田野訪問，但尚未尋得陶藝匠之後人。

　　中國古代百工之研究，近年逐漸有了成果。史料文獻如果闕如，那麼從實物來考證也是一種方法。古代常有「物勒工名」之習慣，即工匠在作品上留下姓名。古建築常在中樑

一九二〇年代蘇陽水作品

上方發現大木匠師姓名，而城牆用磚也偶可見到窯廠記號。關於琉璃瓦件之研究，山西古建築所用琉璃瓦製作水準很高，且琉璃裝飾物造型極優美。近年因整修古建築，而發現了許多製瓦工匠資料，初步建立了從明正統至崇禎年間的喬姓匠派系譜，這是很了不起的成果。（註5）我們推斷，泉州附近的陶匠師可能也是家族代代相傳，蔡姓、洪姓與蘇姓可能即為交趾陶藝世家。

討論泉派交趾陶，只從現存遺物觀察顯然有所不足，我們尚無法得知其製作技巧或材料特色。不過，交趾陶與古代琉璃瓦皆屬九百度以下之低溫鉛釉陶，它在日曬雨淋下不能保存很久，造成研究上的困難。閩、粵及臺灣古代不尚琉璃瓦，多用素燒陶瓦，彩色的交趾陶只作裝飾之用。

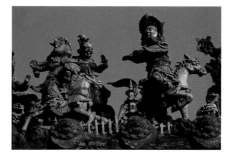

一九二〇年蘇陽水在龍潭宇宙之交趾陶

以泉派匠師在臺灣所存之交趾陶作品來看，他們的用色較少，也許年代久遠之故，色澤也略淡一些。像嘉義葉王拿手的胭脂紅，似乎泉派陶匠用得不多。一般多用朱紅、赭紅、明黃、綠釉、青釉或紫釉等。今天尚存者多為山景與樓閣、八仙、人物花鳥及螭龍。以筱雲山莊及摘星山莊所見，其大面積構圖皆為小片所組合而成，可證清代所用窯大概也很小。

就我們可以確定作者與年代的交趾陶作品看來，這些泉派匠師在建築物上喜作的題材如下：

1、屋脊—螭龍、水果、花草、飛禽或走獸。

2、水車堵—堵頭為螭龍或蝴蝶，分數片燒成，水平長卷構圖，以山水樓閣及男女老幼人物為多。

3、墀頭出景—在正方形框內飾以人物，山水花木亭台作佈景。

4、頂堵—詩句文字成書卷。

5、胸堵—旗球戟慶或博古祥獅花矸文物，也有耕讀漁樵、八仙、帶騎、麒麟或三國演義故事。

6、腰堵—卷草或琴棋書畫。

7、裙堵—螭龍團爐。

清代釉色用得較少，在五色到十色之間，進入一九二〇年代之後色彩較豐富。清代作品似乎略有褪色，瓷化表面剝落，例如鹿港龍山寺（道光十年）只剩很淡的黃色。每片只有數寸大小，只有正面有釉色，背面凹入呈竹筒空心狀，使火侯能平均，不致龜裂。傳統陶匠將上釉色稱之為「泔湯」，燒釉之意。

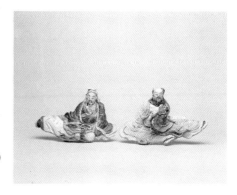

呂洞賓、漢鐘離　民國初年（日據後期）

現在將我近二十多年來所調查古建築上所見泉州籍交趾陶匠師及其代表作品列下作為參考：

匠　師	籍　　貫	現存代表作品	年　代
蔡騰迎	泉州府晉江縣	筱雲山莊及摘星山莊	同治、光緒
柯　訓	泉州府同安縣馬鑾鄉	北港朝天宮正殿	光緒
洪坤福	泉州府同安縣廈門	臺北龍山寺及保安宮	大正
蘇陽水	泉州府惠安縣洛陽橋	新竹新埔廣和宮	大正
蔡文董	泉州府	北港朝天宮前殿	大正、昭和
洪盛輝	泉州府	泉州開元寺內照壁	乾隆
蘇宗覃	泉州府惠安縣洛陽橋	臺北保安宮後殿	大正

　　綜上所述，臺灣建築以交趾裝飾有悠久的歷史傳統，從乾隆年間起算，至少有二百五十年以上。其間受到大陸名匠之傳授與影響之處很多。過去的看法傾向於粵省之影響，因粵省擁有交趾陶藝之傳統。但從現存同治、光緒之際臺灣中部古宅所發現交趾陶資料研判，似乎不能忽略閩南泉州與廈門的陶匠。究竟泉州陶匠與廣東陶匠之差異如何？其關係又如何？非本文所能解決。但本文者試從有限的實物落款中推測泉州陶匠在近百年來與臺灣之關係密切，他們有的來自晉江，有的來自洛陽橋，也有的來自廈門，在臺灣傳徒授藝，影響力深遠。今天尚有少數作品保存下來，實應更進一步調查列冊保護，視為古蹟中重要附屬文物。若不加嚴格保護，不出五年或十年，將損毀殆盡，視同國家文化之損失不為過也。筆者甚至認為應籌設臺灣的交趾陶博物館，蒐集相關史料，分析歷代匠派承傳系譜，有實物者則收購典藏，無法獲得實物者，則以照片展示，輔以文字詳加說明，如此不但可以有效保存交趾陶歷史文物，使人知之來龍去脈，且可啟迪後人，愛護臺灣歷史文化藝術遺產，並對新的創作有所啟發也。

台南學甲慈濟宮　交趾陶作品

附　註

1. 交趾陶之研究，首因嘉義葉王作作品在一九三〇年代即開始受到注意，近年關於葉王及其傳人作品之研究漸豐，可參閱第一屆嘉義交趾陶學術論文集「嘉義交趾陶藝術初論」，內收方鴻源、曾永鴻、林天送、左曉芬、江韶瑩等

學者之論文多篇。1997年4月嘉義市立文化中心發行。

2.可參見臺灣寺廟建築之剪黏與交趾陶的匠藝傳統，李乾朗文，收於民俗曲藝第88期，1992年，施合鄭文化基金會出版。

3.清同治初年在臺灣中部民宅留下豐富作品的蔡氏陶匠師，他是否定居臺灣不得而知。而一九二○年代北港朝天宮重修時自泉州來臺的蔡文董是否與蔡騰迎有關係？值得進一步研究。著名的近代交趾陶師林添木曾在一九二五年向蔡文董學習。朝天宮在此之前曾由泉州同安縣馬鑾鄉來的柯訓製作交趾陶，現正殿仍保存一些。

4.洪坤福授徒多人，包括陳天乞、張添發、饒知來、陳專友、江清露以及再傳弟子林再興等著名交趾陶與剪黏師。洪坤福的作品極待保護與研究。基礎資料可參見「傳統營造匠師派別之調查研究」，行政院文化建設委員會委託出版，1988年10月。

5.見「山西琉璃」一書，山西古建築保護研究所柴澤俊，文物出版社，1991年，北京。

本文作者現任文化大學建築系副教授

台灣交趾陶之美

陳國寧

一、前言—「交趾陶」名稱是否有正名的必要

近二十年來,「交趾陶」在台灣已成為陶瓷工藝業界通用的名詞,但對大眾而言,這個名詞是個問號,為什麼這種多彩的低溫釉陶塑工藝要冠上一個大家弄不清何處是「交趾」的地名來稱呼臺灣本地特產的寺廟裝飾工藝呢?

今後我們若想將之開發,推展成台灣的一種文化產業,並打開國際市場,如何為此產品另立名,使這個含義與出處模糊的名稱重新更名而更暢銷,使大眾與國際能由名稱辨別出它所代表台灣文化的特徵呢?這是由行銷的角度來考量的問題。

所謂「交趾陶」,原出自日本人對此類低溫釉陶的記錄,日本平凡社《世界百科大辭典》記述交趾窯陶器主要產在中國南方的廣東、福建、浙江的宜興、蜀山、鼎山等地,於明清之際,即日本的桃山時代,外銷到日本,日人當時稱之謂「交趾三彩」。台灣在日治時期,日人以這類彩釉低溫燒的陶器或陶塑源自中國嶺南,而稱之為「交趾燒」。日人國分直一曾以「台灣風土」為題描述早期台南三山國王廟建築之美,並言及「廣東交趾燒筒瓦」;日人上田恭輔的《支那古董美術工藝圖說》中亦屢述及廣東交趾釉藥與唐三彩類似,皆為軟鉛陶。由此可見日人對交趾的指謂實在是指廣東一地鉛質軟釉的一種代稱。

台灣民間的匠師稱交趾陶為「交趾尪仔」或「交趾仔」、「廟尪仔」、「淋搪花仔」,搪的意思是釉料,其定名乃受日人影響。約在民國六十八年,筆者任職華岡博物館時,曾舉辦過一次交趾陶展與座談會,與會者有陳昌尉教授、林洸沂先生、莊伯和先生等十餘人,大家提出當時對交趾陶普遍簡稱為「交趾燒」的名稱應更正為中國人慣用的「陶」字,以取代日人用的「燒」字,而後台灣人便通稱謂「交趾陶」。

若以追溯產品的源出地而命名,台灣交趾陶基本上是中國南方軟陶系列的延伸,早期交趾陶的創作不但在製作技藝上傳承自中國陶藝的傳統,原料運自大陸,匠師亦多聘自閩粵,而本土的早期匠師又多為唐山師父的弟子,所以在交趾陶藝術的發展中沈澱著中國歷代低溫彩釉陶的傳統精髓,特別是閩粵地區的彩釉陶陶藝。我們自己或應稱之為「唐山陶」,或是「嶺南陶」。今後若以標榜已經自成台灣風格的彩釉陶塑工藝,實應考慮正名的問題。

二、石灣陶與台灣交趾陶有何區別

石灣即古代的石灣郡,位於今廣州市西南的南海縣佛山鎮內,明末清初以燒製磚瓦陶器聞名,郡人有「石灣瓦、甲天下之產」的美譽;生產的「石灣陶」主要係指作為廟宇祠堂屋脊上的彩釉陶塑人物,當地人稱為「石灣公仔」,又稱為「瓦脊公仔」,流行於中國南方,尤以閩粵為盛。石灣陶塑在明代以製作日常生活為主,到清季中葉,製品多取材於民間戲劇傳說、民間小說等,傳奇色彩濃厚、造型誇張有諧趣,而備受百姓人家所歡迎,惟因脫胎於瓦脊公仔,仍保留有「有前無後」的

舊做法，成為當時特色之一；此外又發展出室內擺設品有仿古銅器、花瓶、文房用具、各微形擺設多工點綴石山和盆景之用，包括平台樓閣、小橋茅舍、漁舟釣翁、耕牛牧童等各式馬獸人物；石灣釉陶以黃、綠、天青、翠藍為多，才和「灰釉」如禾桿灰、桑枝灰、銼口銅等，燒製出如翠毛藍、石榴紅、芝麻醬釉等，深具特色。今日在港、澳、廣東、福建沿海一代的文革前保留下來的傳統廟宇大脊上，仍可見到彩釉軟陶燒製成的博古圖與雕塑人物，人物的專題則以漁、樵、耕、讀四類最為突出。

由於石灣陶以陶泥為胎，但釉色渾厚有鈞窯的韻味，所以石灣陶器又有「泥鈞」、「廣鈞」之美稱，石灣除了生產各式日用器皿外，也製作花具、文房用具和大型的室內陳設品。在陶塑方面，則首創專一題材的名士塑像，其中又以漁樵耕讀四種最為有名，到了清代，題材更加廣泛，舉凡民間故事、戲曲人物都有成組的作品問世，有名的像封神榜、三國演義、水滸傳、十八學士等等，形成石灣陶的典型。石灣陶以陶泥為胎，胎骨暗灰表現人物膚色，再以彩釉塗佈，釉厚而光潤，與交趾陶在釉色上有明顯的差異。

從台灣交趾陶的製作手法、造型與題材上來看，與廣東石灣陶的人物故事陶塑顯然有相當的關連性，但台灣交趾陶是以琉璃為裝飾的釉藥，外觀亮麗，色彩繁複，釉層較軟且易於風化，這是廣東石灣陶較不同之處。

一般記載葉王藝出廣東師，說其師承的流派和題材與廣東石灣陶有淵源的關係。筆者為追溯源流問題，曾赴越南西貢、星、馬、廣州陳家祠與佛山、石灣等地仔細比較這些陶塑的製作風格，認為葉王的交趾陶風格與石灣陶有甚多不同的地方，葉王交趾陶的作品，每件均生趣盎然、各有神情姿勢、刻畫寫實，而無重覆，尤其面貌表情，因人而異，十分傳神。石灣等地所見人物的臉部面容，重覆性高，應是模製所致。既然葉麟趾當時製陶塑名聞台灣各地，又技冠一時，以致受人推崇而被稱讚為「葉王」，其弟子從其藝，而更宏大之，並愛自稱

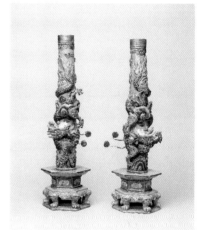

燭台　清　葉王

學自葉王之後，那麼已自成一格的台灣傳統的寺廟陶塑工藝何不直接稱之為「葉王陶」！為何至今還要掛著日人的訂名？

三、交趾陶在寺廟建築上的裝飾

交趾陶原屬台灣傳統寺廟裝飾工藝中的一個項目，與棟柱及壁堵上的石雕、木結構上的木雕、門神與牆柱等部位上的彩繪、屋脊頂上的剪粘，合成整體的建築裝飾。交趾陶的製作融合了捏塑、釉彩與燒陶等工藝技術，繁複的工藝要求讓交趾陶塑藝向世人呈現絕妙肖生的造型、瑰麗繽紛的彩釉以及具有歷史豐富動人的題材，過去主要裝飾在寺廟與豪宅的建築體上，而且具有安宅納福、吉祥歡樂與倫理教育

的寓意。

　　台灣廟宇重視細部及裝飾效果，所以表現出裝飾艷麗堆砌濃厚的風格，交趾陶釉色多變化與廟宇色彩裝飾需求相符，其造型及釉色的創作更是成就了台灣寺廟的風格。其主要裝飾部位在：

A. 三川殿

　　三川殿寺廟通常有廊牆的設計，而匠師一般將廊牆分成數段，每一段為一堵，其中以身堵及裙堵為裝飾的重點，交趾陶常置於身堵之中。

B. 水車堵

　　水車堵是位於屋身的最上方之小堵，常隨著屋身之凹凸而延伸至山牆，其堵內常置泥塑剪黏及交趾陶作品。

C. 龍虎堵

　　龍虎堵的功用為使屋簷及牆身得以順暢銜接。

D. 門頂堵、山牆

　　門頂堵、山牆及建築體的側牆，其作法因屋頂形式及地域而有所不同。在山尖的頂端，匠師常作泥塑、交趾陶及剪黏作品，稱為「懸魚」，本省匠師則稱為「鵝頭墜」。

E. 鳥踏

　　於山牆之下砌一道「冂」字形的線腳，稱為「鳥踏」。一般而言，牆上之水車堵或鳥踏，順其水平線條，多安置交趾陶，人物或走獸坐騎成行成列排開，表現出戲劇之情節場面。

F. 屋脊

　　屋脊以其所在位置之不同，有正脊、垂脊、博脊、角脊之分，屋頂上以垂脊排頭及正脊有交趾陶裝飾。

四、清末民初台灣重要交趾陶匠師

　　台灣交趾陶基本上是南方軟陶系列的延伸，不但製作技術傳襲自中國陶藝的傳統，原料來自大陸，早期匠師亦聘自閩粵，本土匠師又多為唐山師傅的弟子，而早期的匠師也在交趾陶之外，並製作剪黏。

　　台灣交趾陶分為兩大系統，一即藝出於廣東師的葉王系統，和傳承自福建廈門師的柯訓一派，葉柯可謂為台灣交趾陶的第一代宗師，影響極深，大體而言，葉王一脈專善於交趾陶之製作，而柯訓以下則兼作剪粘，各成脈絡。葉王過世之後，開啟風氣，台灣寺廟的需求益增，清末民初之際，福建地區似乎也巧匠輩出，廈門的柯訓亦來台授徒，他留下的剪黏及交趾陶已至為罕見，惟尚可在北港朝天宮正殿後牆水車堵上看到，其人物姿態優美線條細膩；柯訓之後，出現於台灣寺廟剪黏及裝飾舞台上的主要有洪坤福、洪華、何金龍、蘇陽水及陳豆生等匠師，這些可算是第二代匠師，手底功夫也不馬虎，但所走的路子和葉王系統頗有不同；他們存世的作品亦不見。

　　洪坤福—洪坤福以剪黏技藝與何金龍並稱「北洪南何」，意指二十年代的寺

廟，台南方面以何金龍名氣最大，台北方面以洪坤福名氣最大。洪坤福於一九一〇年前後來台灣參加北港朝天宮及艋舺龍山寺的修建。其剪黏作品甚少，但交趾陶及泥塑尚有一些，在台北保安宮、孔子廟、艋舺龍山寺、員林媽祖廟、嘉義地藏王廟、台南普濟殿、北港朝天宮均有其作品。

洪　　華—洪華為台南安平人，大約出生於光緒初年，拜師潮州匠師。他熟知剪黏及交趾陶技藝並擅長繪畫。授徒不多，葉鬃得其真傳，葉鬃後人葉進益、葉進祿從事寺廟修繕工作。

蘇陽水—蘇陽水為泉州人，約在光緒年間與其兄蘇鵬及堂兄蘇清富、蘇清鐘來台，他有徒弟數人，其中朱朝鳳為北部名匠。

陳豆生—陳豆生為台北人，約出生於同治末年，擅長泥塑及剪黏亦會作交趾陶，其作品留世甚少，今只能在台北保安宮及大稻埕媽祖廟見到一些。

江清露—江清露為彰化永靖人，生於一九一一年，跟隨洪坤福習藝，專擅剪黏亦作交趾陶。

葉　　鬃—葉鬃承襲台南安平洪華一派，他的作品多分佈於嘉南及高屏一帶，鳳山龍山寺尚可見到其交趾陶作品，技藝傳子葉進益、葉進祿。

王石發—王石發從何金龍習藝，何金龍所留下的剪黏作品如佳里金唐殿、佳里興震興宮、學甲慈濟宮，皆由王石發修補，王石發傳子王保原。

王保原—王保原曾於民國五十七及民國七十一年間多次修補葉王於佳里興震興宮的交趾陶作品。

（本節資料參見江韶瑩《嘉義市交趾陶博物館研究規劃報告》44頁）

五、交趾陶之美

欣賞交趾陶可由以下幾個角度切入：

塑形之美

　　交趾陶的創作往往是興到手動即成妙品，匠師由應用生活的題材，表現手塑造形的絕藝，生命的形象在陶土與捏塑中被孕育出來。在匠師的巧手捏塑間，陶土可以化作瘦骨嶙峋的孤獨老翁，也可以變成豐腴肥贅的大肚佛爺，這正是巧手與陶土的精采對話。

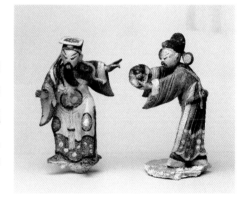

孔明借東風　民國初年（日據後期）

1.巧匠塑形

　　交趾陶作品所表現出豐富的藝術形象，都是匠師透過複雜的工序所創作出來的，匠師以指肉與竹篾在陶土上捏塑刻畫著，彷彿其中的精彩生命就在匠師的巧手及妙思中流竄出，每一件交趾陶作品都像是在傾訴著屬於自己的生命史。

2.形塑肖生

　　交趾陶匠師表現各類題材均十分肖似真實形體，刻畫的技藝十分高超，作品每每令觀者驚艷匠師肖生的創作力。

A.人物造型之美：

　　交趾陶的塑型最為突出的就是人形陶塑藝術，表現出造型生動、面貌傳神、衣飾精緻、釉彩細膩的特徵，人物造型的故事題材通常取自戲曲名目與民間傳說故事，也有以日常題材為創作場景的。大致可分以下諸類：

a.神佛人物：交趾陶匠師對造形的熟稔充分表現在佛道人物造型上，佛道人物造型之美貴在傳達出神佛法相的高雅、自在、威嚴、祥和、不怒自威與剛毅忠勇。八仙、觀音、鍾馗、魁星、麻姑、羅漢是常見的題材。

b.戲文人物：戲劇中文武場人物的造型與題材，廣泛的被交趾陶應用，陶塑人物體積較小，且置放在寺廟牆堵上較高的部位，所以姿態及氣勢都較為誇飾，但細節刻畫仔細，衣紋、衣飾、表情、肌理也唯肖唯真。

B.動物造型之美：

　　交趾陶所塑造的動物，主要採用具有祥瑞象徵的神話珍獸題材，在動物造型上都表現出色彩豔麗、裝飾繁複、姿態誇張的特徵，其中以獅子與麒麟為代表。可分二類：

a.神話珍獸類：龍、麒麟、獅、象、豺。

b.翎毛、禽畜、魚類：牛、馬、雞、猴、魚、鶴。

C.文案清供之美：

　　文案清供以花果器物類為主，常出現的有文房四寶、琴棋書畫等，而擺設器物如几案、多寶格、花瓶、花籃、孔雀翎等，配合瓜果、爐與瓶等，組合成「博古圖」的畫面圖案，特別是葉王在佳里興震興宮前殿兩側的博古圖，做工最為細膩，是難得的佳作。

D.花果造型之美：

　　花卉瓜果也是交趾陶常用來作吉祥寓意象徵的題材，花卉吐蕊綻放與瓜果枝藤蔓延的造型，象徵年年豐收與子孫延綿。

a.花卉類：松、竹、梅、牡丹、菊花。

b.瓜果類：絲瓜、佛手瓜、石榴、仙桃。

釉彩之美

　　交趾陶的釉彩明麗動人，一般稱讚為「寶石釉」，有古黃、淺黃、濃綠、海碧、寶藍、紅豆紫、胭脂紅等八個基本母色，在匠師的配色後又可以幻化出繽紛多彩的釉色，在匠師的巧妙運用下，並成為交趾陶吸引人的重要特色。一般人初見交趾陶作品總會被它炫麗的彩妝所吸引，淡彩濃妝的外貌，讓交趾陶巧塑成形的外觀更添光彩，或許是濃艷堆砌，讓交趾陶更富民間趣味，而與百姓生活貼近。

1.繽紛的釉彩：

　　「釉色豐富，豔麗多彩」是交趾陶最富民間趣味的風格，交趾陶具有民間的俗豔，更有如村民的熱情，有人道：「磚雕屬於文人，石雕屬於官家，交趾陶則屬於百姓黎民。」

2.交趾陶的寶石釉：

　　交趾陶色釉散發著寶石的光澤，豔而不俗，匠師在釉色質感上積極地開發與研究，林洸沂先生說交趾陶追求與寶石色澤相近的效果，如黃色模仿「琥珀」、綠色模仿「碧玉」、藍色模仿「藍寶石」、紫色模仿「紫晶」、粉紅色模仿「璧璽」，故稱寶石釉。使得交趾陶在艷麗中更顯出高貴的質感。

題材之美

　　如果交趾陶的塑形可以讓觀者看到匠師巧手精雕細琢的功夫，釉彩可以讓觀者感受繽紛豔麗的感官衝擊，而題材則可以讓觀者從心裡體會到祈願的虔誠、寓意的巧思與小品的趣味，這些正是在各種題材散發出的動人美感。

1. 戲文人物的祈願教化：

　　匠師從歷史故事、戲劇、文學及神話中，選擇合乎傳統社會道德與價值觀念的題材，在寺廟的牆堵上捏塑成戲臺的場景，發揮出對民眾教化和勸誡的意義。民間謝神演戲的戲碼也是本土交趾陶匠師取材的依據，因為本地人一向以演一齣戲視為敬神最虔誠的奉獻，所以，「水車堵」上的「尪仔堵」內容便成為「敬神戲」永遠的場景表現。

　A. 神話佛道題材的信仰祈願：

　　　交趾陶的神仙與佛道人物多脫胎於民間的神話傳說與封神演義，基本上維持台灣寺廟建築雕刻以古史及小說為本的「左圖右史」傳統，保留著宗教信仰中祈福與教化的內容。

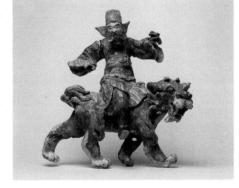

曹國舅　光復後

　a. 觀音騎犼：在佛教中犼為菩薩的坐騎，有神聖及吉祥的寓意。觀音造像除了騎犼觀音外，常見的還有楊柳觀音為祈福祝壽之意。

　b. 八仙過海：八仙過海在傳統木建築體中，八仙過海的裝飾有避火防火之意。

　c. 魁星踢斗：有祈求金榜題名，連登富貴的寓意。「魁星」在民俗中習慣稱謂「魁頭」，而魁星的臉上有密密麻麻的斑點，有麻臉滿天星之意；右腳踩鰲頭，意為獨占鰲頭，也象徵著獨腳躍龍門；左腳揚踢斗印，左手捧拿硯墨，右手輕執硃砂筆是「魁星」的造型特徵。

　d. 瑤池獻瑞：傳說三月三日王母娘娘誕辰時，開設蟠桃會，上中下八洞神仙齊祝壽。百花、牡丹、芍藥、海棠四仙子採花祝賀。

　e. 麻姑獻壽：麻姑乃在絳珠河畔以靈芝釀酒，獻給王母，於是麻姑成為民間流行的女壽仙。

　B. 歷史文學典故的寓意教化：

　　　這類題材主要是從歷史故事和文學戲劇中取材，內容也是具有教化和勸誡的意義。題材可以分為「文場」和「武場」兩類，文場以「二十四孝」、「七賢過關」為常見；武場則以「三國演義」為最多，其次是「封神演義」。

　a. 七賢過關：七賢過關描寫竹林七賢—嵇康、阮籍、山濤、向秀、阮咸、王戎、

劉伶騎馬過陽明關的故事。

b.三國演義：三國演義以魏蜀吳三國歷史人物為背景，群雄逐鹿、勾結鬥爭、權謀智取、忠孝節義都有明快流暢的描寫，流傳民間影響深遠，忠孝節義、盡忠報君成為教忠教孝的倫理教育。

c.封神演義：封神演義內容為商周戰爭、武王伐紂，在弔民伐罪的主題意旨下，斥責商紂荒淫暴亂，並借古諷今反應現實，指出天下為天下人的天下，唯有崇德報功才能消弭並調和仇恨。而封神中的神仙幾乎為中國歷代所封的神靈，也是民間信仰中廣為流傳的神仙人物。

添花、進爵　清

2.吉祥寓意的祥瑞象徵：

交趾陶題材內容通常具有安宅納福、吉祥歡樂、吉兆祝禱的象徵，這些作品有著民間吉祥寓意的旨趣，並蘊含匠師貼近民間生活的巧思，欣賞之餘也建廟方與百姓透過交趾陶作品祝禱的溫暖情誼。

A.龍生九子

由於龍在民間傳說中具有水神的神力，「龍生九子」更有吉祥多子的寓意，所以龍的造型象徵多子多孫。

B.麒麟送子

在民間藝術中將有關麒麟的故事融入佛教故事中，有「化生兒」等內容，合成「麒麟送子」的題材，所以麒麟有著生育及祥瑞的象徵。

C.多子多孫

象徵多子的葫蘆、絲瓜和南瓜配以盤纏的瓜藤，象徵子孫綿延

D.老獅少獅

由於「獅」與「師」同音，大小獅子喻為「太師少師」，而「太師少師」乃古之官名，此類題材寓世世代代高官厚祿之意。而民間承傳，亦以「老師少師」，來感念老師教導學生的辛勞，長官栽培部屬之意。另「獅」與「事」同音，也有「事事平安」的寓意。

E.太平有象

象與豺在佛教中為文殊與普賢菩薩坐騎，有聖化及吉祥的寓意，而以象為主體的如意爐及「太平有象」來表達吉祥和平的期望。

3.小品的盎然趣味：

交趾陶的創作題材中有許多創作者神來一筆的小品興味，總讓人會心一笑，這些小作品跳脫一般題材與造型的限制，而另外創作出令人耳目一新的作品，交趾陶也可以表現激越的忠孝節義，可以恬淡如身邊舉隅可見的生活素材。例如葉王作醜廟公的故事、林添木作貓兒想吃竿上肉等。

4.其他

a.日月星辰：以日、月、星、雲、雷、水、石等為常見的題材，表現其神格及吉祥的象徵。

b.文字對聯：文字對聯多裝飾於民宅，其功用有二：「增加美感」、「具備吉祥及風雅等象徵」，一般多置於大門兩側及「對看牆」上。

c.博古：博古常出現的有文房四寶、琴棋書畫等，擺設器物如几案、多寶格等，表現上常以几案與多寶格配合瓜果、爐、瓶等組合博古圖。

d.花卉瓜果：花卉、瓜果、歲寒三友是常見的題材，花草則以牡丹、蓮花、菊花最多，而瓜果的題材常以組合的方式出現，象徵多子的葫蘆，象徵子孫綿延的瓜藤。

六、後 語

「交趾陶」近年在台灣發展成流行的工藝產業，在各類禮品店都能買到，顯然已進入了大眾生活擺飾用品的市場之中，而不止是用於寺廟建築裝飾。「交趾陶」之所以能成為台灣的再生工藝產業，走出新徑，主因由傳統裝飾於寺廟的功用，走向生活擺設觀賞藝品與禮品的用途去創作與生產。

民間工藝的發展，需被大眾普遍接受，適合大眾的審美品味，方有延續的力量，這是民間工藝生存的必然條件。但一些流行的工藝樣品，在彼此臨摹抄襲而濫產的情況下，會有退熱的憂慮。工藝品的市場生命，需要具備生活需求的條件，在適合大眾口味之外，還需勇於創新，並且要建立起民族性與地方性的審美風格，將傳統文化的力量注於其中，方能延長。

因此如何由交趾陶的特質去分析其精華要處與風格特色，使延申其傳統的技藝時，並能作風格創新。

今天我們要想開發「交趾陶」成為代表臺灣的工藝產業，需要由這些角度去思索與探討創作的途徑，在溫故而知新的玉律下，去尋找生根的養分。

本文作者現任南華大學美學與藝術管理研究所所長

臺灣彩塑—（交趾陶）源流及其特色

王福源

臺灣彩塑

　　（交趾陶）以亮麗低溫釉彩和豐富造形瑰麗著稱，尤其是它的「胭脂紅」、「翡翠綠」釉色更是獨步世界，而十七世紀以來與臺灣傳統寺廟建築緊密結合，成為臺灣傳統民藝中最具特色之本土藝術工藝。

　　翻開世界藝術史，藝術與宗教不可分。早期宗教是藝術創作者的天堂，例如：希臘巴特農神殿，米開蘭基羅在西斯汀教堂進行「創世紀」繪畫與雕塑，都和宗教有關；臺灣先民渡海拓荒，經歷黑水溝萬重海浪，必需具備強烈求生慾望與開創性的特質，另在臺灣地處亞熱帶，山高水急，多颱風、地震的地理環境下，自然反射出求神明庇護的宗教信仰活動，使臺灣寺廟呈現出最多元之文化特性，建造盡善盡美的廟宇，奉獻最大財力，僱用最高明的匠師，早期用砌雕、排塑、繪畫、燒、貼、粘，把歷史人物彩塑，裝置屋頂正脊，垂脊或者牆面，腰堵，水車堵上製造45度仰角的三度空間透視美學，將多種不同人物造形合成一齣戲，描繪當時民間生活點滴、傳統忠孝節義，使其具有社會教化之功能，所以交趾陶是活的宗教、歷史、文學、戲曲、雕塑、繪畫、美學綜合的藝術結晶。日據時代，日本把葉王交趾陶送到巴黎萬國博覽會參展被世人驚為東洋絕技，臺灣國寶—交趾陶才揚名國際。

年代劃分及釉色期別

　　早期臺灣廟宇的師傅都來自閩南與粵東，而臺灣比大陸安定，很多名匠抵台後，傳授弟子一代傳一代，各有精湛的表現，三百年來臺灣交趾陶裝飾藝術已本土化，隨之發展出不同的型態與特色可分三期：

（一）　明末清初至嘉慶年間—古彩釉期

　　　　所謂古彩即多彩，多種礦物釉彩，其色彩接近萬曆五彩漸漸再加入花釉，使釉色變化多而亮麗，造形厚實、簡樸，以神像、人物居多。

（二）　嘉慶至日據時代—寶石釉期（石搪期）

　　　　此時是臺灣交趾陶輝煌期，名師倍出，釉彩多變化且注重雕塑與細部裝飾，整套戲齣人物表現出立體美學。

（三）　日據時代—至光復後—水釉期（水搪1期）

　　　　日據後期，因戰爭關係從內陸來寶石釉中斷，而使用日本進口的水彩釉，有人稱為釉上加彩。

　　此時裝飾傾向艷麗、多彩，堆砌濃厚，較注重形而不重神，早期作品皆是純手捏塑，古窯所燒，所謂古窯即在廟旁用磚頭圍著，用稻禾粗糠蓋著，柴燒幾天幾夜，用火燄變色來測溫度，所以比較有生命力及藝術性，至於第四代漸走入家庭裝飾，以瓦斯燒、電燒為主，有些大量模型製造，就失去傳統彩塑韻味，如葉王胭脂紅的溫潤亮麗而不俗艷，現在加化學釉彩反而產生一代不如一代的感覺。自古以

來，史學家常有「外志不列」重讀書人輕藝匠的觀念，所以很多作品無法確定作者，如葉王門下現在考據應不只許子瀾（前清舉人）一人，（黃得意出生時間年齡不合應不是他門下），所以希望以後學者能多從落款，風格、捏法知道更多作者。

至於流傳於臺灣的交趾陶匠一定有比葉王還早的匠師，葉王（1826-1887）成熟的雕塑技巧及寶石釉不像臺灣第一代作品，如乾隆年間台南作水仙宮文獻「台海使槎錄」徵聘潮州名匠，並記載「陶匠爭奇鬥艷」，臺灣自明末清初建廟宇即應有陶匠，像此次展品〈七俠五義〉或〈一品清蓮〉（麻豆古厝）等作品（雖其彩釉與作法類似葉王作品）都極有可能是比葉王還早的作品。

來源及流派

臺灣彩塑屬於低溫釉多彩陶系，來源自漢綠釉、唐三彩、宋三彩、明三彩，及山西琉璃法華系，到明清更受外銷貿易瓷的影響，此時景德鎮，漳州窯流行低溫釉上彩，也可說由泉州傳入西洋多彩、琺瑯彩影響更具深遠，所以從早期三彩，五彩發展成今天多彩的「臺灣」交趾陶。

至於交趾陶應是閩南海洋文化代表，因依地緣考據，從閩江、泉州以北，像福州幾乎沒有陶塑，彩塑最多由泉州、漳州到廣東東邊，潮州汕頭為大本營（潮汕語系和閩南語文化有關），所以稱交趾陶是日本人取稱，大陸學者就沒有「交趾陶」名稱，他們稱彩陶或灰塑，我們說剪粘，大陸說「嵌磁」，至於流派及來源，有二大派別。

(1)泉州派—漳州窯（廈門派）屬生料，柯訓、洪坤福為代表。

(2)潮州派—汕頭窯（潮州窯）屬熟料，葉王為代表。

泉州：汕頭是自宋元明以來中國最大的出海港，鄭和下西洋七次，皆以泉州為出海港，泉州也是海線絲路起點，自明朝因貿易瓷關係，海洋文化交流受洋釉影響，而有漳州窯（汕頭窯初期亦由漳州窯製造），漳州窯是明末非常有名的外貿瓷，其釉色即萬歷五彩暖色色系，如吳州手繪，像胭脂紅是荷蘭萊頓（Leyden）的安德然·卡修斯（Andreas Cassius)1650年成功的從赤金提煉出來粉紅色料。而中國最早運用胭脂紅的作品是康熙年間琺瑯彩瓷，也是由泉州傳到景德鎮影響到漳州、泉州、潮州，因此這些地區所作陶塑，是中國最早有多彩陶塑品的區域。

至於生料與熟料其實皆是釉上彩，熟料屬於釉上加彩，生料屬於柯訓廈門派，臺灣彩塑就是受此影響不須鍛燒成溶，所以不易觀查顏色，優點是使用氧化還原焰，耐久性高。

熟料—（屬葉王、林添木、潮州派系）

事先將原料燒熔，融成「溶塊」所以色澤穩定鮮艷易塗，但耐久性比較低，現第四代作者除老師傅還用生料外，大都用熟料比較多。至於泉州、潮州陶塑，大陸在文革後廟宇的彩塑已很少看到，泉州係保存生釉色彩，潮汕還有看到有年代彩塑，至於人物形態紋飾還是臺灣交趾較有特色。

泉州、潮州派系主要分別：潮州葉王派系較注重雕塑之神韻，而泉州派較注重紋飾、捏麵手法。

臺灣彩塑和石灣陶關係

葉王師傅來源，從張李德和的著述認為是從廣東來的石灣陶師傅，但除了題材，雕塑歷史人物故事外，石灣和交趾已有很大區別：(1)石灣陶是宋鈞乳濁釉（宋鈞分宜鈞、廣鈞，廣鈞影響石灣陶），它是以植物灰釉及長石釉，屬高溫1200°C乳濁釉，至於後者是以鉛媒熔劑加入硼砂，玻璃、琉璃低溫800°C透明釉。(2)石灣陶因屬高溫（在大窯燒成）陶飾，主要裝飾於建築正脊，如人物陶飾、博古常以一字排開的形式，形成連本大戲；而交趾陶是低溫（簡單窯燒成）因材而施，建築在靈活位置，如正脊、垂脊、牆面、腰堵、水車堵。(3)葉王潮州派技法，類似明代五彩即「劃紅點綠」，同時也有單線平塗效果（因用熟料），而石灣陶是用大片釉料（生料）淋染而成。(4)早期石灣人像臉頰皆不上釉，潮州葉王派臉上必上釉色。(5)葉王派塑料是白色低溫木節土，近潮州泥土，而不是石灣高溫灰土。由以上幾點得知，葉王師傅應來自廣東潮州而不是石灣。

交趾陶的正名

「交趾陶」名稱有廣義、狹義之稱，而「交趾」是日本人取其來自地名，我們考據朝天宮在清光緒大修帳冊，支付師傅料錢，不寫交趾，只寫柯訓「淋搪」、蔡錦「淋搪」多少料錢，很多老師傅也不說交趾，只說「石搪」、「水搪」。日本十七世紀桃山、江戶時代因貿易方式從大陸東南沿海輸入低溫三彩陶器，當時日本社會，對於這個來自「交趾地區」的三彩器稱為交趾燒，到了日本佔領臺灣，看到臺灣廟宇彩塑類似品，便統稱「交趾燒」延用至今。但是經過文建會民國七十一年，委託丹青圖書公司去日本追蹤整理，發現日本當初從「交趾」進口的香盒茶具很多是廣東石灣彩陶，和台灣彩塑不一樣，所以「交趾」是外來語，就像英語把臺灣彩塑翻譯為cochin，他們認為像印度cochin港印度大廟彩繪人偶一樣，然而我們臺灣彩塑不是從交趾地區來的，而是閩南海洋文化代表，所以稱交趾有點「名不正，言不順」。三百年來臺灣彩塑已塑造出自己本土釉燒風格，有些學者建議以「臺灣彩塑」、「臺灣釉燒」、「臺灣搪燒」或「嘉義燒」的名稱或許更貼切一點，這點有請文建會與學者研究得出定論。

學者 B.H. Gombrich 在《藝術的故事》曾明確指出，「裝飾具有圖案及符號的雙重功能」。裝飾是精神生產意識形態的產物，裝飾題材隱含著人類潛在意識的精神文化。這是西方符號學及結構學派重視原始藝術的主要原因。三百年來台灣廟宇彩塑是結合傳統文化、教育社群，民族精神的裝飾品，也是台灣本土藝術文化資產最具特色的代表。然而由於社會環境經濟變遷與人民生活價值觀的改變，台灣寺廟建築藝術品味，在光復後三、四十年有退化的跡象。台灣廟宇寧願為廟會花大錢，使用廉價的建材和庸俗（用壓克力作剪粘）裝飾取代過去深沈內斂雕塑品，希望藉此活動使台灣本土廟宇藝術文化能像歐美教堂文化一樣展現光芒。

本文作者現任祥太文教基金會董事長

交趾陶的表現風格

黃春秀

一、交趾陶應正名為嘉義陶

說「交趾陶應正名為嘉義陶」，並不是故意標新立異，引起注意。而是，衡諸事實，嘉義陶才是今日我們所稱的交趾陶的合情合理的名稱。為什麼呢？理由即在以下辨明「交趾陶名稱的由來」，以及「讓交趾陶在台灣枝繁葉茂起來的葉王的學藝和傳承」的內容中。

（一）交趾陶名稱的由來

交趾究竟何所指，說法不一。一說是日本舊稱中國嶺南地區為交趾，所以它指的便是廣東地區為主。另一說則將交趾限定為安南地方，大概就是現在的北越，因為在漢代，北越歸屬於中國領土之內，當時名為交趾。還有一說是現今的福建、兩廣一帶。若引經據典，則有云：「交趾兩字，按禮記中謂『南方曰蠻，雕題、交趾。』指南方蠻人坐臥時，兩足相交。漢代將今廣東以南，越南北部一帶，設交趾郡。如此看來，所謂交趾陶，是指來自廣東以南一帶之陶藝，與今天石灣及佛山也甚接近。」（註1）又有云：「古交趾有廣義和狹義的兩種解釋。廣義的交趾地區，指的是嶺南一帶，而狹義的交趾地區，則專指越北東京灣一帶」。至於交趾地名的由來，則據唐代嶺南節度使杜佑在其所著的《通典》一書中，考據唐以前的掌故，認為『南方夷人，其足大趾開廣，並足而立，其趾則交，故名。』」（註2）

眾所周知，蠻和夷都是鄙薄之詞，是中原地區的中國人對周邊民族的蔑稱。由《禮記》《通典》明白記載著：「交趾指南方蠻夷之人」，可見交趾一語其實帶有鄙薄的意味。因此，交趾陶說白一些，豈非指的是蠻夷之人所燒的陶器？

那麼，「交趾陶」這個名稱究竟怎麼出現的？公認的說法是：出自日本人口中。「日本習慣把燒物（陶瓷）加上產地名，約在十六世紀初的桃山時代，來自『交趾支那』航線的交趾三彩軟陶、香盒、瓶、缽及壺，大受日本茶道人士歡迎，而掀起了收購熱潮。日人統稱為『交趾燒』。西元一九二七年，而以交趾陶作品代表台灣藝術參加巴黎舉行的近代生活工藝與美術為主題的萬國博覽會，綻放光芒，被譽為『東洋絕技』。而嘉義地區正是台灣交趾陶的發源地，所以當時日本把交趾陶稱為『嘉義燒』。而民間則以『交趾燒』、『交趾尪仔』、『煠塘尪仔』稱呼之。」（註3）

日本人所謂的「燒」，大約就等於中文的「陶」。而這段文字中的「交趾支那」，很有可能是指大陸的廣東地方。所以，日本人原先是以「交趾陶」來稱廣窯，尤其是廣窯中的石灣陶。然後他們看到葉王的作品，不見得瞭解葉王的師承，以及葉王所作和石灣陶有否關連，而是外表上的相像，讓他們順口用上「交趾燒」的稱呼。所以，日本人稱呼交趾原本是就事論事，對台灣不含輕鄙的成分。而且他們因為考慮到台灣交趾陶皆出於嘉義地區，在以葉王作品參加巴黎的萬國博覽會時，便標名為「嘉義燒」。換言之，日本人認為嘉義地方的陶器還是有它本身的特

色，不能用「交趾燒」籠統概括之，因此特別「正其名」。但是，當時的台灣人當然不知道「交趾」意含輕蔑。他們肯定是把它當成榮耀的稱呼。一則與大陸攀上關係，一則出自日本人口中。所以，台灣民間還是一貫習用「交趾燒」這個名稱。

（二）交趾陶宗師葉王的學藝和傳承

細數台灣民間藝匠，沒有人獲得如葉王這樣顯赫的名聲。或許，原因在於他曾受到日本學者尾崎秀真的讚美。一九三○年，日本人在台南市舉行「台灣文化三百年紀念會」，尾崎秀真以「清朝時代的台灣文化」為題，做了一場演講，講了這麼一句話：「台灣三百年間，只產生陶藝名師葉王一人。」（註4）

但是，這樣的稱譽總是抵不過台灣人習慣性對民間藝匠的冷落，幸而張李德和寫了《嘉義交趾陶集》一書，使得後人對葉王其人其作品能夠有明確的認識。概括說來，葉王本名葉獅，字麟趾，因技藝精湛被眾人尊為「王師」，而以「葉王」之名聞於世。他是諸羅打貓（今嘉義民雄）人，生於道光六年（一八二六），卒於光緒十三年（一八八七）。他父親葉清嶽是製陶人，所以他從小就在捏陶的環境中長大。

他既喜歡捏陶，又天生有這方面的才能，恰巧又生長在捏陶的環境，三者合一，使得他很早就出人頭地，二十歲之前已經擔任嘉義城隍廟整修工程的主持人，做開漳聖王廟等，其後又做元帥廟、苦竹寺、台南金唐殿、慈濟宮、嘉義地藏王廟、配天宮、震興宮、三山國王廟等。不僅嘉義以南的廟宇宮觀，北部地方也有不少寺廟的廟頂、壁堵、水車堵的人物裝飾都是他完成。不過，因為歲月侵蝕或意外災害或人為的翻修、盜竊等因素，目前有許多已經不在。根據調查，現在保留葉王手藝最多的是台南學甲慈濟宮和佳里震興宮。

葉王的學藝和拜師種種，至今說法仍參差不一。不過，「少年之時，曾與來台造廟作交趾陶飾的廣東師幫工習藝，而學得交趾窯燒，搪釉的技法」（註5）則大致屬於定論。所謂「造廟作交趾陶飾的廣東師」，顯然就是指製作石灣陶的師父。所以，他是家傳的技術，再加上石灣陶的功夫。那個時候，台灣的漳泉械鬥漸漸平息，經濟基礎也慢慢建立，興建廟宇，正當其時。在葉王之外，當然一定還有其他的台灣人製作交趾陶。目前一般的說法是分為兩大系統。葉王傳下來的這一系統是寶石釉系，釉色穩定亮麗。另外一個系統是水彩釉系，呈色特質是渾厚溫潤。

葉王的技藝沒有再往下傳其子，而是傳給徒弟。可是，現在花開葉茂的嘉義地區的交趾陶製作盛況，和葉王的徒弟並無關聯，而是林添木的力量所造成。林添木私淑葉王的用釉技法，也有人說是從葉王的徒弟黃得意學到此技法，讓幾乎中斷了的嘉義製陶再度蓬勃興盛起來。現在嘉義著名的交趾陶人如高枝明、林洸沂、劉銘侮等人，確實都出自林添木門下。

（三）小結

昔日不知交趾陶意謂著野蠻之人的陶器，以至於明知日本人是因誤會才用上「交趾燒」這個名稱，我們卻還是緊守不放。今天，新時代有新的理解；何況，我

們既有北部的鶯歌陶，南部嘉義地方最具代表性的陶業就稱做嘉義陶，誰曰不宜！

二、交趾陶和石灣陶的比較

前面辨明交趾陶應改稱為嘉義陶，是個人的一個看法、一個建議。但是交趾陶此名稱既然使用已久，本文便仍沿用之。交趾陶的製作方法是由廣東師傅傳入台灣，所以，交趾陶可以說是廣東佛山石灣陶的一個分支。這是事實，但是有些人在談交趾陶的時候絕口不提石灣陶，或者是提雖提到，卻將石灣陶改稱為廣東交趾陶。前面已經說過，交趾陶此名稱出自日本人，而且就像日本人稱中國為「支那」一樣，一開頭還是出於輕蔑。在中國大陸地方，沒有人用「交趾陶」這個名稱。何況，中國以陶瓷王國著稱，各省各地，在在都會出現燒陶製瓷的行業，譬如明代那時，僅僅廣東一地的窯址，便出現在：潮州、汀梅、揭西、饒平、平遠、梅州、梅縣、大埔、龍川、河源、惠州、惠東、惠陽、博羅、佛山、遂溪、廉江等縣。（註6）也就是說，僅僅廣東一地，便有潮州窯、饒平窯、佛山窯等，豈是交趾陶一語所能概括？

大致說來，目前凡稱交趾陶就是指台灣嘉義出產的陶器。而交趾陶固然源出於石灣陶，但台灣嘉義畢竟不同於廣東佛山的石灣，所以，二者之間雖有相同點，也有不少相異處。以下即分成：（一）原料和技法。（二）形制和作用。（三）釉色和趣味，分別略做說明。

（一）原料和技法

「石灣瓦，甲天下」，這是佛山石灣人對於他們所生產的石灣陶的一種自豪。而石灣陶在廣東地區各類民窯中能脫穎而出，博得響噹噹的名聲，引起世人注目，第一個先決條件便是：石灣有好土。石灣陶所採用的陶土，主要為：石灣紅土、東莞白土、石灣山砂、白瓷土等前三者都產於石灣，或石灣附近。譬如石灣紅土產於石灣當地山丘；出產東莞白土的東莞縣就在石灣東南，而石灣山砂也是產於石灣本地的大霧崗。唯有白瓷土產於肇慶等地，與石灣距離稍遠；但是它主要用是來呈現人物臉孔上的肌膚，用量不多，不像前二者所占的重大比例。

既有好土，又加上用土方便，這便是石灣陶勝人一籌的原因。交趾陶在這點便頗不同。由於嘉義本身不產陶土，所以交趾陶的原料全靠外面輸入，而開頭因是請石灣陶的匠師，所以「這些廣東師傅，陶塑用廣東東莞白土、石灣紅土、肇慶瓷土以及大霧崗山砂為主要胎料」（註7），顯而可見和石灣陶的原料完全一致。但「畢竟路途遙遠，運輸不便，後來改用廈門、金門所產的白土及烏土為原料。」（註8）

原料方面由同而異，技法方面也有同有異。相同之點是，都以捏塑手法，低溫燒成。不過，石灣陶後來隨著廣東愈來愈多的出外人，外銷東南亞各地的數量也愈來愈多，捏塑手法供應不及，便有大量模製的石灣陶。交趾陶照樣可以用模型來做，但數量不多。再說到同是低溫燒成這點。因石灣陶土耐熱力較高，所以它的低溫正是可以燒到攝氏一二五〇度；而交趾陶則燒到約攝氏一一〇〇度。

至於燒造的程序，大體無甚差別，都是一般燒陶的程序，只是用語不盡相同而

已。分別列舉其名目於下。

　　石灣陶：配土、練土、成形、乾坯、素燒、出窯、上釉、入窯、釉燒、出窯等。
　　交趾陶：選配土、練土、養土、成形、挖空、陰乾、素燒、上釉、釉燒等。

（二）形制和作用

　　這部分相同的點是：一、都以小件作品居多，二、都出現「顧前不顧後」、「有前無後」的狀況。作品小是因為低溫燒成大件容易破損。不過，石灣陶畢竟溫度略高，所以有的做到幾乎與人等高；交趾陶便較少見到大件作品。若有的話，大半都是分開燒成，再加接合。至於「顧前不顧後」，乃起因於他們同是立於廟宇宗祠的屋脊上，或是壁堵之中，人們當然只看前面，無從去看他們的背面。自然而然，他們便「有前而無後」了。也就因為他們原來的出身是「瓦脊公仔」、「瓦脊尪仔」；因此，他們不太在意自己是否「嚴嚴密密、完完整整」。換言之，匠師時常只注重某部分，而無視其他部分。好比說，一尊羅漢臉部五官分明、表情逼真；但是衣袍可能只像一塊洗衣板，或者是手指、腳趾糊成一大片，大小拇指分不清。

　　另外相同處較少、相異處頗多的形制是：石灣陶約可分成人物、鳥獸虫魚、瓜果器物、山公亭宇等類；交趾陶則以神佛最多，點綴性地出現鳥獸虫魚、瓜果器物，而山公亭宇幾乎沒有。換言之，形制、類別的不同也關連到用途的不同。石灣陶既可立於廟宇，也可做人間用物，也可做為明器；而交趾陶雖亦有以裝飾為主，供做人們案上賞玩之物，畢竟還是宗教性的神佛或鎮宅的獅頭、八卦劍等為多。使用為明器的現象非常少見。

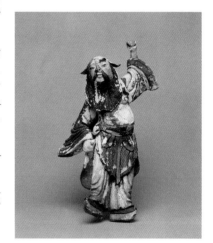

漢鍾離　光復後

（三）釉色和趣味

　　石灣陶的釉色表現，帶有非常濃厚的漢綠釉、唐三彩的影響，這是眾所公認的事實。不過，石灣陶兼容並蓄、旁收博採的功夫，不僅止於前人製作陶器的精華，還延伸到瓷器、銅器、竹木、漆器等。銅器、竹木、漆器等是借取其獨特多樣的形制。既然石灣陶器物類較多，顯然這點也是石灣陶與交趾陶在形制上的差異，此處略做此一補充。回頭再說釉色。石灣陶對於宋瓷溫潤瑩寶的色澤情有獨鍾，所以，許多仿鈞窯、仿哥窯、仿定窯、仿龍泉窯的石灣釉色，琳瑯滿目，令人目不暇接。但仿作是為了幫助建立獨家風格。故而，石榴紅釉、甜醬釉、蔥白釉等，便是代表性的石灣釉色。

　　同樣的，交趾陶在襲取石灣陶施釉的長處的同時，也盡力擷取唐三彩、漢綠釉，以及歷朝歷代瓷器的釉色之美，結合而成可稱為交趾陶最大特色的釉色表現。「交趾陶塑法之特色乃在於釉色。它以鉛為媒溶劑，常見有赭紅、朱紅、胭脂紅、明黃、杏黃、綠玉、海碧、青綠、烏藍等約四十種。外加白與黑，使其變得絢麗燦

然。尤其胭脂紅為嘉義交趾陶一大特色。」（註9）不過，這段話裏「以鉛為媒溶劑」這句，必須略加修正。因為鉛含有毒性，現代交趾陶作品都儘量不加使用了。

說完釉色，接著再談趣味。石灣陶與交趾陶在趣味表現上，依然是有同有異。相同的是，它們都基於宗教上的需要而有；但是，它們形塑成像還是借用人們生活周遭可見、可觸、可知、可及的事物。比如取材自戲劇、小說，以及傳說、神話裏面的人物、故事等。因此，它們一樣都具有敘事性、戲劇性、宗教性等特質。不過，在相同之中還是稍有不同處。譬如，廣東人最常拜祀三山國王廟；台灣人則習慣拜觀音和媽祖。所以，拜敬神明的心意是相同的，內容和對象則不見得完全一樣。

另外一點相同的是，它們服務宗教的起點都是陪襯性質的裝飾物。所以，色彩鮮亮、形象寫實，以求達成易於為人們接受的裝飾效果，即是它們共有的著力點。換言之，出於俚俗性的、民間性的熱鬧氣氛和裝飾心理，都是它們的趣味表現。而在這種相同中，不同的風土習尚和生活條件等，自然也會產生不同的趣味傾向。

三、交趾陶的風格表現

有人認為，「交趾陶是從石灣陶分出來的一個支系」，這樣的說話是自貶身價。其實，任何事皆要有一個源頭，何況世上「青出於藍而勝於藍」的事例何其多，青根本不必忌諱它出於藍的事實。所以，上面一節先做了交趾陶和石灣陶的比較，並從對於交趾陶的特質所做的解析中，便於大家對交趾陶的風格表現，做更進一步的認識。

以下舉出「清雅和富麗」、「細緻和粗放」、「蕭穆和熱鬧」、「樸實和誇張」等四種對立中的和諧，來說明交趾陶共通性的風格表現。

（一）清雅和富麗

交趾陶開山祖葉王在其長達六十二年的一生中，從十七歲便主持大廟的修飾整建工程，一直到辭離世間，未曾離開工作崗位。所以，他平生捏塑燒造出來的交趾陶，可說數之不盡。但事實卻是，在約一百五十年後的今天，我們能夠看到葉王作品已經不多了。原因為何？主要當然是天災人禍；但是，交趾陶本身的脆弱，致使抵擋不了歲月的侵蝕，也是事實。

特別提出這點，是要說明交趾陶以釉色表現為先。客觀地說，凡是低溫陶都避免不了脆弱性。之所以，許多石灣陶拿在手上都是沈甸甸的，重量可觀，顯然，它想藉著厚重的坏土來防止易於破損的情勢。交趾陶既然也是低溫陶，當然不能避免這種易碎的宿命；卻也因此，釉色的開發、研求，以便更臻色彩表現上的豐富、含容，便成為交趾陶藝師致力的方向。所以，絢麗燦爛是人們給予交趾陶最常見的形容詞。但是，基於坏土的質性，當釉蘸得淡些，呈現出來的卻是清雅優美的色調了。

（二）細緻和粗放

前面已經說過，交趾陶和石灣陶一樣，習於出現「有前無後」的形制。這便是粗放的一種表現，但這不能說是交趾陶的缺點，只能說是慣性作用所造成的一種特色。可是，交趾陶的民間性、宗教性、裝飾性等特質，又使它傾向於做忠實的雕琢鋪陳功夫。民間性指的是：藝師認為他完成的神像必須能夠符合現實生活中人們的寫實要求；宗教性指的是：符合宗教上敬神祈福的十分十美心態；裝飾性指的是，要求愈充裕、愈滿盈的心情。

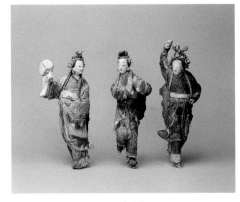

三美圖　清末民初（日據前期）

不過，時代不同，細緻和粗放的比重也漸有改變。目前交趾陶的製作不見得多用在廟宇宮觀的裝飾，而是常做為觀賞用或玩賞用。所以「有前無後」的現象已經漸漸被講求一褶一痕都能清清楚楚的細緻表現取代之了。

（三）肅穆和熱鬧

交趾陶既然是附屬於宗教的事物，當然可以用「肅穆」一語來形容，最簡單的例子如：神佛塑像的莊嚴法相，讓人一旦接近，馬上湧現出宗教心情。可是，中國人喜歡圓滿，不喜歡離散；喜歡熱鬧，不喜歡冷清。所以宗教意味或這吉祥含意的各類製作，在肅穆的臉部表情之外，衣飾、佩戴、踏座種種，大抵都處理得無微不至。包括色彩、線條、形象，總是只怕其少，不怕其多，共同營造出熱鬧滿盈的一片生氣。

事實上，熱鬧的不只色彩、線條、形象等這些形容表相世界的部分，而是從取材、命題、用意起就傾向於要熱鬧，要有十足的暖意。交趾陶人物造像的臉上表情，可用釋迦牟尼手中拈花，大弟子迦葉便臉上含笑這個故典來做解釋。這拈花含笑絕不淒冷，而是充滿著對己對人，以及對世間的全部熱情。

（四）樸實和誇張

交趾陶是嘉義陶，是嘉義地方的表徵。這是一種贊美，不過，卻也表明了它的地方性，就如佛山石灣陶是地方性的產物一樣。換言之，交趾陶的形成因子裏，先天就帶著樸拙、樸素、樸實的地方性格，一般習稱為「鄉土味」，或者，也可以說是現實性濃厚的生活感。

但是，它所取材，卻大都超離現實世界，非仙即道、非神即佛，盈溢著民間信仰的神秘色彩；要不就是經由民間口耳相傳，以至於變貌為民間傳奇的某些小說、戲曲中的人物或情節。換言之，從題材方面看來，有許多是奇想天外、非關現實生活的誇張記事。所以，樸實的、鄉土的情感質地，乃是寄託在誇張的想像世界裏。

四、結語

經濟的提昇和時代的進步，使台灣的本土文化、本土藝術逐漸抬頭。因此，新

竹是台灣的玻璃城市；三義是木雕城市；宜蘭是戲劇之鄉，鶯歌是瓷器大本營等。而嘉義，則是以交趾陶成為嘉義的驕傲。

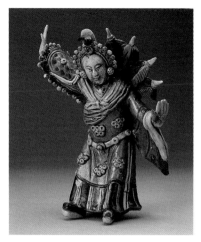

武人　清

但是，鶯歌之所以是瓷器大本營，因為鶯歌產土，原料來源充足，供應方便。石灣陶也是一樣的道理，因為石灣產土。而嘉義並不產陶土，也不是像某些陶瓷城市那樣，是陶瓷產品的集聚散地。但是，不提嘉義陶在日據時代就被譽為本土最高，甚至是唯一的藝術；在今日台灣的本土藝術項目裏，嘉義陶也居於首屈一指的地位。而它憑藉的是什麼？是：嘉義有人。葉王是嘉義人。其後，傳承了葉王的技藝，並且加入自己的發明與發現，將此交趾陶發揚光大的林添木也是嘉義人。林添木尤其值得一提的是，他廣收弟子，將此門技藝更加堅實而有力地傳衍開來，造成如今枝繁葉茂的盛況。現在我們熟知的交趾陶名家，如：高枝明、林洸沂等人，都是他的學生，也都是嘉義人。

當然，任何地方都有人，絕不是只有嘉義有人；而且，交趾陶本身也絕不限定它只接受嘉義人。所以，此處的說法乃是強調：成事必在於人。而或許，「人和」這點也可以算是嘉義交趾陶另一種形式的風格表現吧！

附註

1.〈台灣寺廟建築之剪粘與交趾陶的匠藝傳統〉（中國民間工藝專輯），李乾朗。《民俗曲藝》80期，民國81年11月，施合鄭文教基金會。頁57。

2.〈我國南方的交趾陶瓷〉，劉良佑。《故宮文物》民國77年8月。頁63。

3.〈彩塑民間情—台灣交趾陶〉，謝東哲。《美育》，民國88年9月。頁13～14。

4.《嘉義交趾陶藝術初論》（編後語），蔡榮順。財團法人金龍文教基金會出版。民國86年7月。頁95。

5.書同註4。〈台灣交趾第一人王師葉麟趾的研究考略〉，江韶瑩。頁83。

6.同註2。頁65。

7.同註2。頁67。

8.同註7。

9.書同註4。〈嘉義交趾陶之發展及其製釉技巧〉，方鴻源。頁5。

本文作者現任國立歷史博物館研究人員

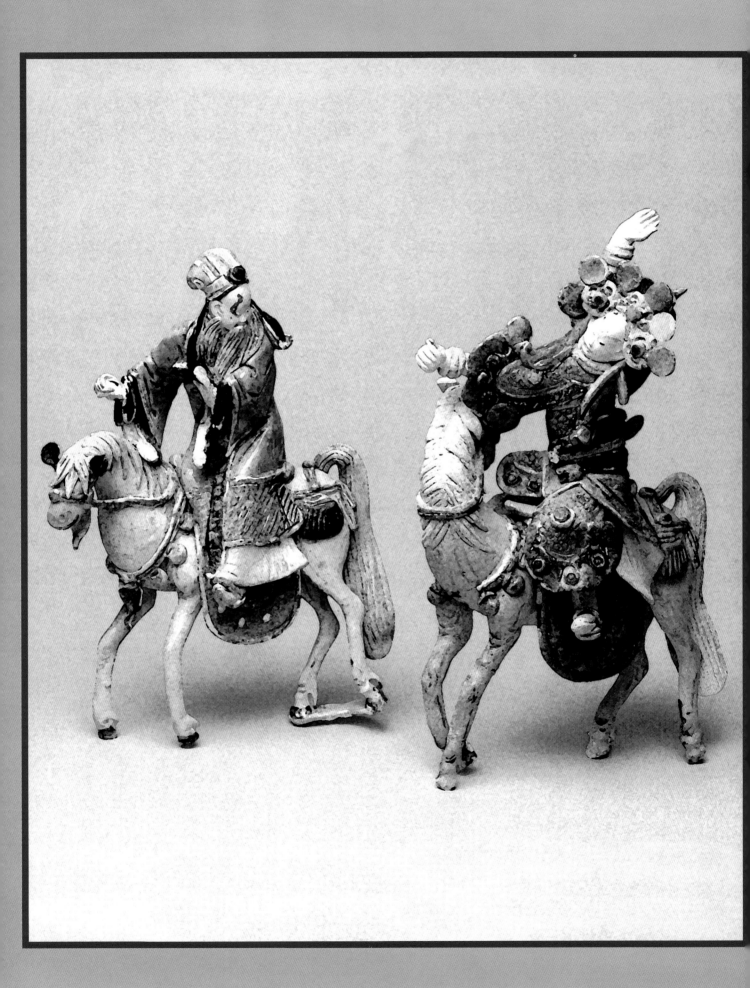

戲文人物

The Characters in Dramas

三國演義

　　「三國演義」是明初羅貫中根據「三國志」所
著的章回小說。時間從東漢靈帝建寧二年起，至
晉武帝太康元年，以魏、蜀、吳三國興衰的過程
為背景，述說群雄逐鹿、鬥智權謀、忠孝節義的
人物形象，將三國錯綜複雜的情節事件完整交
代，結構嚴密、環環相扣、似真似假，使得三國
演義的真實性引起眾多爭議。然而由於情節緊湊
精采，深受世俗大眾熱愛，因而流傳民間深遠，
使得小說描述的人物竟能成為民間信仰的崇拜對
象，並成為戲曲、雕刻、廟宇裝飾的創作靈感。
此次展覽包含〈古城會〉、〈三顧茅廬〉、〈柴桑
口〉、〈孔明借東風〉、〈取成都〉、〈葭萌關〉、
〈甘露寺〉、〈天水關〉等章回段落，藉生動活潑的造
型裝飾，將傳統的忠孝節義精神在寓教於樂中無形達
到教化民心的功能。

古城會—蔡陽墜馬

　　曹操發兵攻徐州，劉備大敗，棄城出走，關羽守下邳，曹營謀士程昱計誘關羽出戰。關羽知道劉備人在袁紹營中，便護送二嫂向河北進發，途中連過五關至古城，古城守將為張飛，因怪關羽背離兄弟投曹，拒不開門，曹將蔡陽追至，張飛囑咐關羽斬蔡陽表明心意，始讓關羽入城相會。

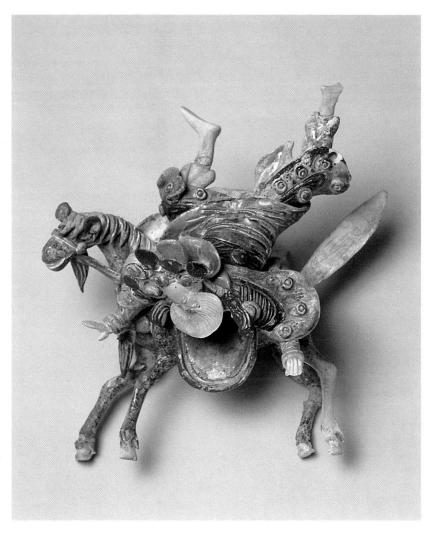

蔡陽墜馬

Tsai Yang Falling from A Horse

高：18cm

清

　　演義第二十八回，敘述劉、關、張三兄弟兵敗徐州後，關羽屯土山約三事，暫投曹操處，後得知劉備消息，保二嫂過五關斬六將，至古城，張飛不諒解關公投曹操一事。關羽為表真心，在張飛擂鼓三通之內〔倒拖刀〕斬蔡陽，二人得盡釋前嫌，兄弟相敬如初。本作品為蔡陽墜馬之造型，生動逼真，高十八公分，捏塑技巧精湛細緻，為早期之佳作。

三顧茅廬

　　話說曹操於官渡之役大勝袁紹後，獲得了河南、山東及河北等地。此時惟一能和曹操對抗的僅剩在長江下游佈陣的孫權。於此間劉備不停地遊走各國，卻無結果，於是暫停在洛陽南方等待新機，而徐庶及司馬徽都推薦諸葛孔明。

　　劉備在大風雪中轍馬八十公里，到孔明居住的臥龍岡三顧茅廬才終得與孔明見面。劉備聘任孔明之後，坐觀地圖主張三分天下之計，方能伺機而動、得取中原。「此西川五十四州之圖，將軍欲成霸業，北讓曹操占天時，南讓孫權占地利之將軍可占人和，先取荊州為家，後即取西川建基業，以成鼎足之勢，然後可圖中原也」！

　　先生海晦臥山林，三顧欣逢賢主尋。魚到南陽方得水，龍飛天外便為霖。

白居易

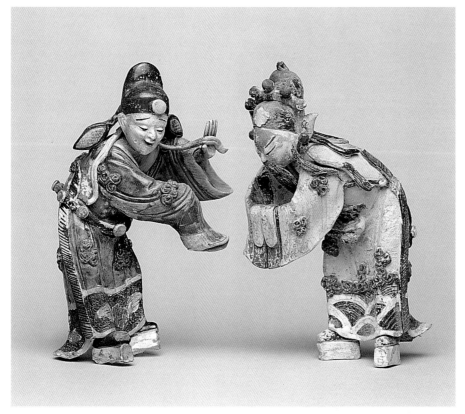

三顧茅廬
Liu Pei and Kung Ming
高：14.5cm　13cm
清末民初（日據前期）

　　傳統建築雕繪裝飾四大聘賢故事之一，出自三國演義第三十七～三十八回，敘徐庶走馬薦諸葛，劉備，三次前往隆中拜訪諸葛亮，劉備虛心請教天下事，誠意感動諸葛亮，終於答應下山輔佐，鞠躬盡粹。

　　本作品意圖展現諸葛亮明知天下形勢，見劉備後再三推辭之情景，甚為傳神。其中孔明所著衣服之胭脂紅為寶石釉色的代表，溫潤亮麗，孔明之頭冠則與史實有所出入，劉備之造型為皇帝裝扮，雖與其時未符合，但裝飾戲堵，通常依角色特徵，而未考據史實。

柴桑口（魯肅孔明）

三氣周瑜後，周瑜氣惱（既生瑜、何生亮）嘔血而死，孔明親往柴桑口前弔孝痛哭不已。東吳名將本欲藉機殺害孔明，但見其衰哭之情而被感動，孔明遂能隨趙雲返回荊州，而東吳君臣又被孔明戲耍一回。

本作品圖示魯肅拜接孔明，孔明客氣相迎回禮。作者陳專友運用銅針鉤勒衣褶，服裝紋飾貼花加金彩，作工精細，為日據後期與林添木「對場」之作品。

※所謂「對場」即早期寺廟主事者為讓匠師展現功力，而提供獎金把寺廟分成左右兩邊（龍、虎邊），邀請不同匠師施工，而匠師為拼面子，往往窮盡畢生所學，展現功力。

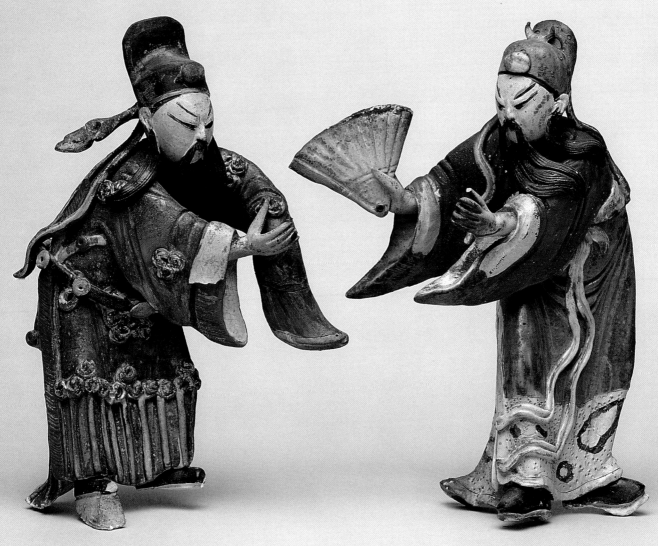

魯肅　Lu Su　高：14.8cm
民國初年（日據後期）

孔明　Kung Ming　高：15cm
民國初年（日據後期）

孔明借東風

　　敍述赤壁之戰中，周瑜利用曹操北方軍不習水戰等弱點，決定用計火攻。打黃蓋用苦肉計為內應，龐統獻鐵鎖鏈連環船之策。正值欠東風之時，孔明於七星壇上祭借東南風，卒使曹軍遭火，大敗北返。奠下三國鼎立之勢。

　　本作品之孔明著七星服施展法術，魯肅呈端酒上七星壇狀。創作年代在日據後期，具陳專友與天乞師之風格，其銅針勾勒線條的技法流暢純熟。

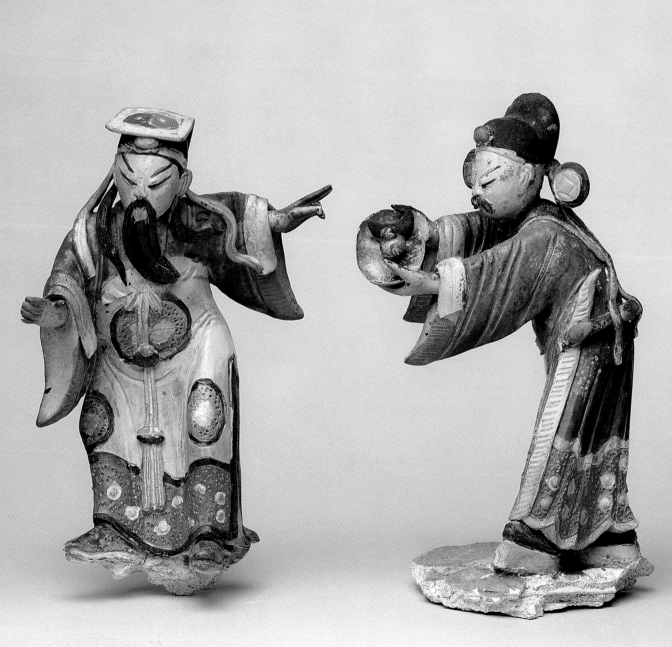

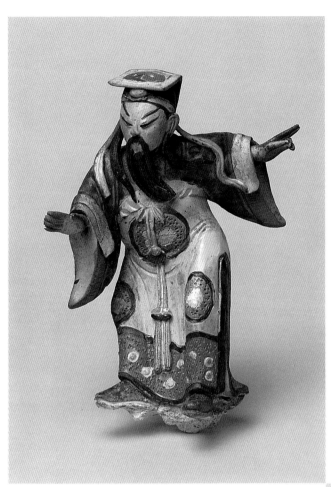

孔　明　Kung Ming　高：14.7cm
民國初年（日據後期）

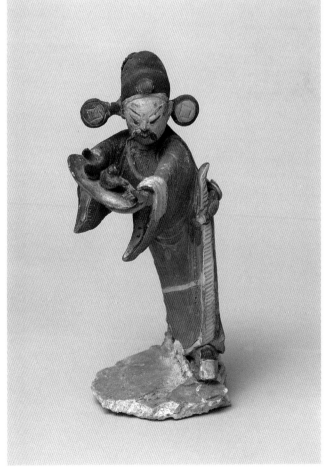

魯　肅　Lu Su　高：15.5cm
民國初年（日據後期）

入四川、取成都

　　取材自三國演義第六十五回，西川劉璋因漢中張魯兵犯侵擾求外援，請劉備入川，以防張魯，後恐劉備有野心，遣部將張任回拒，諸葛亮用計擒殺張任，劉璋遣人求救於張魯，張魯乃命馬超援劉璋，馬超因不滿張魯，反投劉備，攻取成都，劉璋無計可施，祇好雙手捧印，將益州牧讓給劉備，劉璋與妻子良賤，盡赴南郡、公安住歇。本組作品表現劉備入川取成都，劉璋落寞之情景，作品素燒之後再以膠彩上色，以佛陀青為色彩基調，表現手法在交趾陶中為特例。

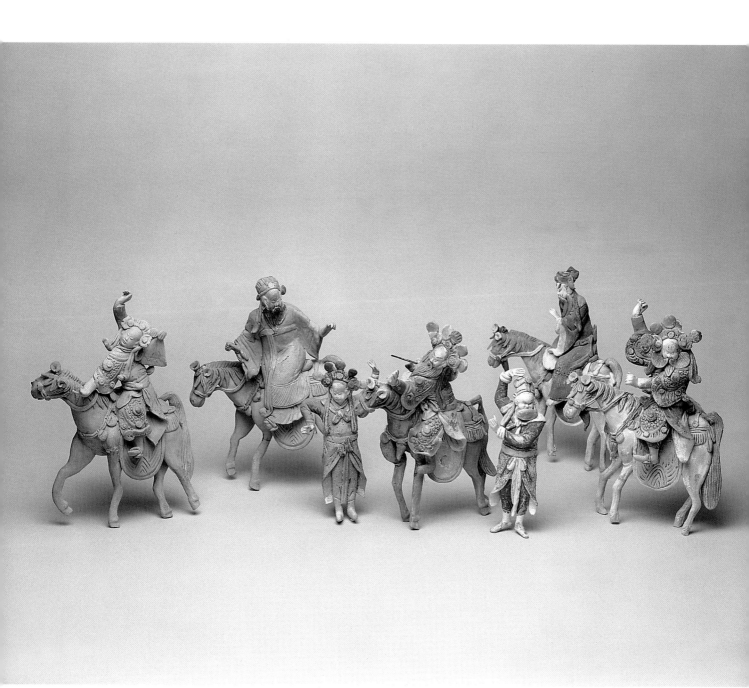

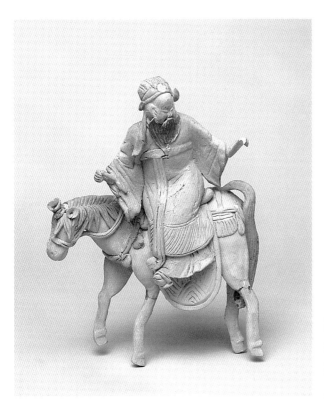

孔 明
Kung Ming
高：22cm
民國初年（日據後期）

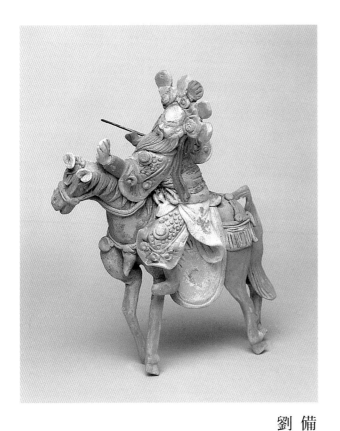

劉 備
Liu Pei
高：20.5cm
民國初年（日據後期）

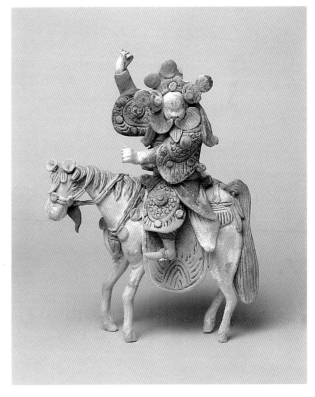

張 飛
Chang Fei
高：20cm
民國初年（日據後期）

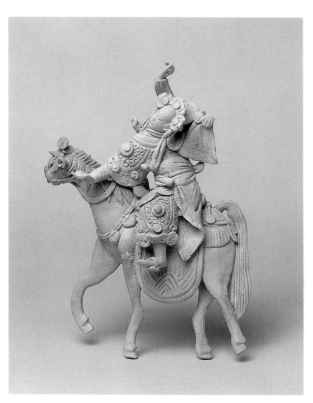

趙 雲
Chao Yun
高：21cm
民國初年（日據後期）

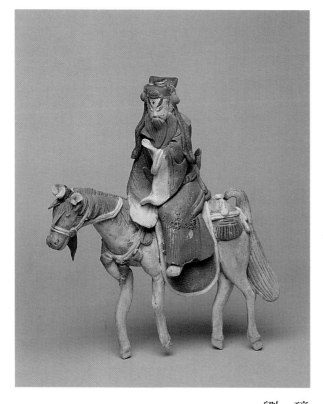

劉 璋
Liu Chang
高：20cm
民國初年（日據後期）

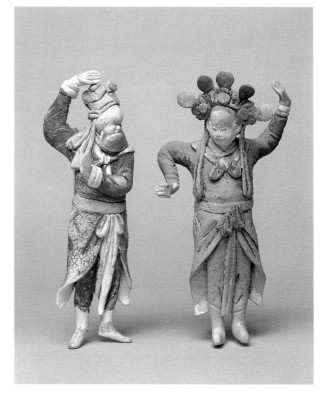

魏延、馬超
Wei Yen and Ma Chao
高：15.5cm
民國初年（日據後期）

馬超

　　蜀中五虎將之一，英勇無匹，與許褚作戰剛強勇猛，但最後終為曹操所破，投歸漢中張魯，見張魯不足與計事，心多抑鬱，最後歸降劉備，雖被劉備拜為左將軍、遷驃騎將軍、領涼州牧、進犛鄉侯，但終非劉備嫡系，於四十七歲時鬱鬱而卒。

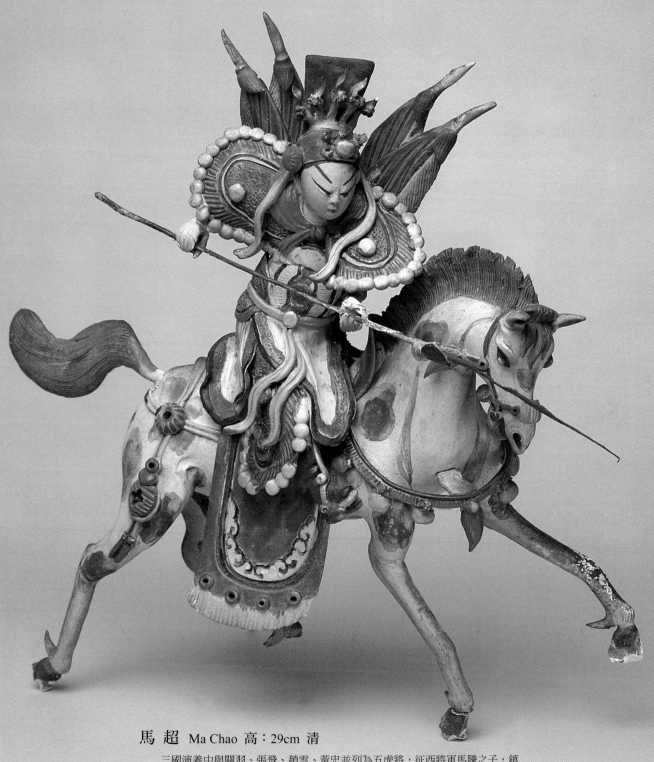

馬 超 Ma Chao 高：29cm 清

　　三國演義中與關羽、張飛、趙雲、黃忠並列為五虎將，征西將軍馬騰之子，鎮守西涼，年少英雄無敵，演義中有反西涼、曹操刈鬚（戰潼關），許褚裸衣戰馬操，葭萌關挑燈夜戰……等，劉備曾拜馬超為左將軍，遷驃騎將軍領涼州牧，封犛鄉侯，卒年四十七。

葭萌關 挑燈夜戰

　　劉備攻下雒城，正與孔明商議分兵取成都，忽得葭萌關守將告急，孔明以言語激張飛說馬超侵犯關隘，無人能敵。張飛聽後立即請令，如勝不得馬超甘當軍令。

　　張飛遂與劉備、魏延率軍往進葭萌關，兩軍對陣，馬超縱馬提鎗、獅盔獸帶、銀甲白袍，氣勢不凡。張飛與馬超戰約百餘回合不分勝負，玄德恐張飛有失，急鳴金收軍，張飛回歸營中略事休息，不戴頭盔裏包巾上馬，又上陣與馬超廝殺，再鬥百餘回，玄德又鳴金收軍。二將意欲各回本營，準備明日再戰，但張飛殺得興起，派人點燃火把，挑燈夜戰，又不分勝負。次日，孔明應用離間計召降馬超，超終降玄德。

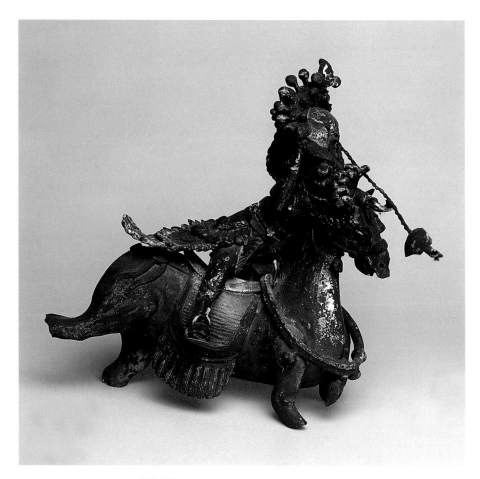

張 飛　Chang Fei　高：26.5cm　民國初年（日據後期）

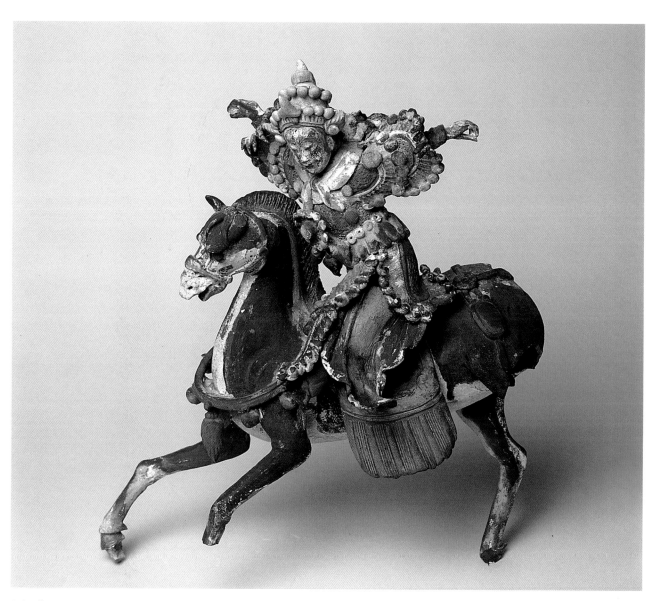

馬 超　Ma Chao　高：32cm　民國初年（日據後期）

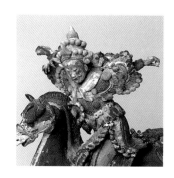

甘露寺

　　聞說劉備喪妻，周瑜思得一計，推想劉備必將續弦，而孫權有一妹，請孫權派人到荊州做媒，騙劉備到東吳入贅，意欲幽囚獄中，要脅以荊州交換。孫權此計已被孔明識破，鼓勵劉備應允成行。

　　劉備先行拜訪喬國老，並請代向吳國太賀。吳國太傳孫權問真偽，大怒周瑜無計取荊州，卻要使用美人計，於是吩咐甘露寺方丈設宴，親見劉備，若不中意任憑孫權擺佈，若中意便將女兒嫁之。

　　結果劉備相貌堂堂、具天日之表，國太深慶得此佳婿。

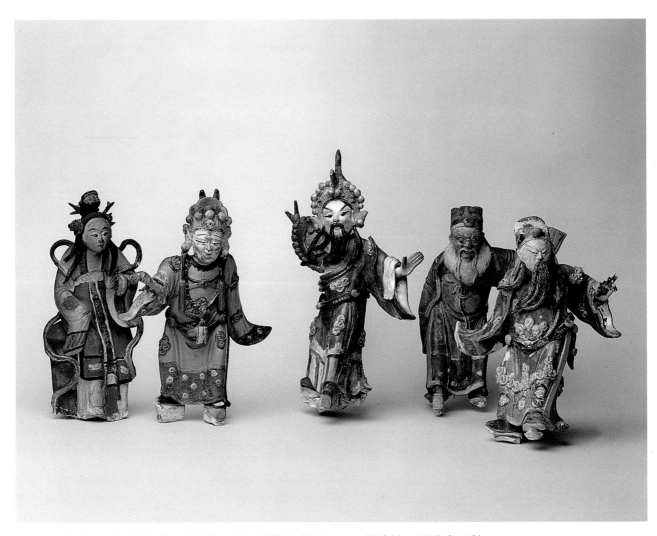

　　甘露寺在江蘇省鎮江市東北，長江岸邊的北固山上，傳建於三國時東吳甘露元年。劉備過江招親時，吳國太曾經在此會見女婿。在建築裝飾中，甘露寺題材常見於對看牆胸堵及水車堵中。圖示喬國老不知實情，引領往見孫權之母吳國太，國太茫然不知，及問孫權，方知周瑜之計。後國太親見劉備，發現他相貌堂堂，遂慨然允婚，孫權自是「賠了夫人又折兵」。作品形式為日據後期之典型用色技法，為洋紅釉上彩與寶石釉並用。

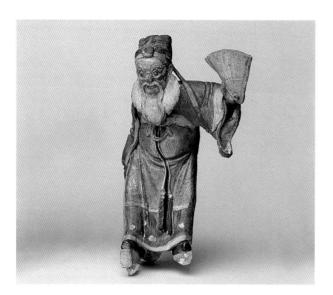

喬太守　The Magistrate Chiao　高：16cm
民國初年（日據後期）

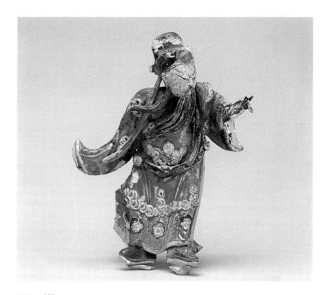

劉 備　Liu Pei　高：14.5cm
民國初年（日據後期）

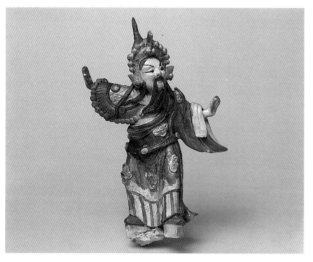

孫 權　Sun Chiun　高：18cm
民國初年（日據後期）

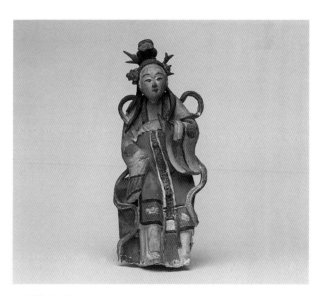

孫權之妹　Sun Chiun's Sister　高：14.5cm
民國初年（日據後期）

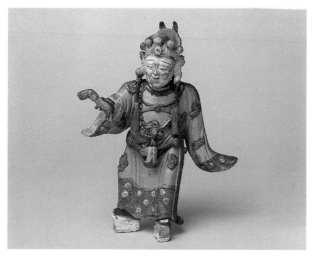

吳國太　The Empress Dowager Wu　高：16cm
民國初年（日據後期）

天水關

　　孔明出兵取長安，用計智取，不料被天水郡姜維識破，認為孔明想趁虛取城，遂逼退孔明。孔明探知被姜維所敗，歎服其為難得之將才，於是設下離間計，孤立姜維，終於使得姜維下馬投降。

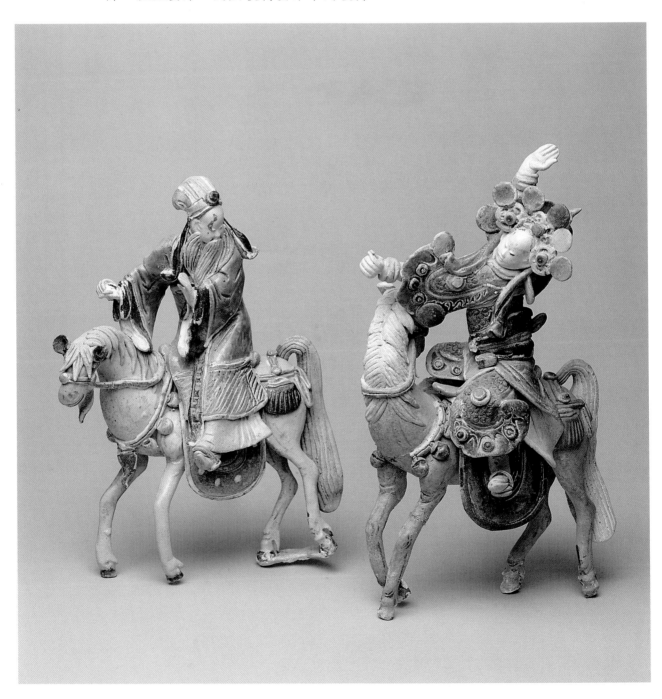

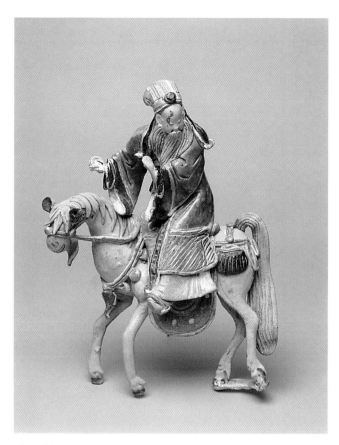

孔 明　Kung Ming　高：20cm

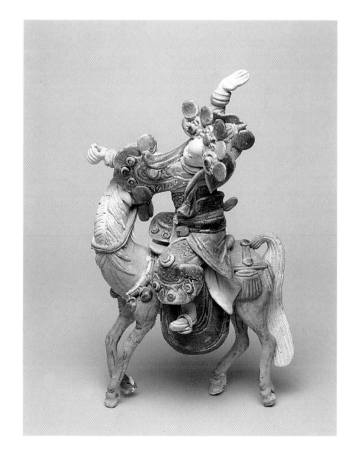

三國演義第九十二回～九十三回，敘述諸葛亮首次北伐魏時，用計遭天水郡姜維識破，孔明以姜維為真將才，欲收為己用，再度用計，散佈流言，後孔明親攻冀縣，姜維兵敗，不見容於魏終於降蜀，遂為孔明所器用。

本作品捏塑手法與〈取成都〉相仿，作品背後有匠師以墨汁書寫取天水，做為按裝時分類辨識之用。天水關為地方戲曲（尤其是台灣早期北管戲）之曲目，常見於水車堵上之裝飾。

姜 維　Jiang Wei　高：22cm

楊家將

　　「楊家將」敘述北宋初年楊繼業一家保邦為國的忠烈故事。楊繼業原為後漢劉知遠的部將，後降宋太祖，並為宋鎮守於北邊抵禦契丹。其後宋太宗北伐契丹，楊氏一門父子七人全部戰死。「楊家將」就是根據此段史實改編的章回小說。此次展覽包含〈穆柯寨〉、〈四郎探母〉與〈鐵鏡公主借令箭〉等著名章回段落，所塑作品人物姿態生動，神情傳神逼真，釉色兼具寶石釉與水釉的特點，其雕繪表現手法深受傳統地方戲曲影響，其內在蘊含的社會民族意識值得再三思索玩味。

穆柯寨

　　楊延昭攻打遼邦，無法破蕭天佐的天門陣，聞言穆柯寨有降龍木可破陣。遂派孟良、焦贊去穆柯寨偷木，反被穆桂英所敗。焦孟請楊宗保助陣卻兵敗被俘。穆桂英慕宗保英武，擬與締婚，獻出降龍木，共破天門陣。楊延昭聞宗保被擒，親至穆柯寨營救，又被穆桂英打敗。後楊宗保回營，延昭以其臨陣招親違反軍令，本欲斬首，眾將代之求情皆不從。後穆桂英至宋營獻降龍木，代宗保求情，延昭始赦免楊宗保准其二人成親。

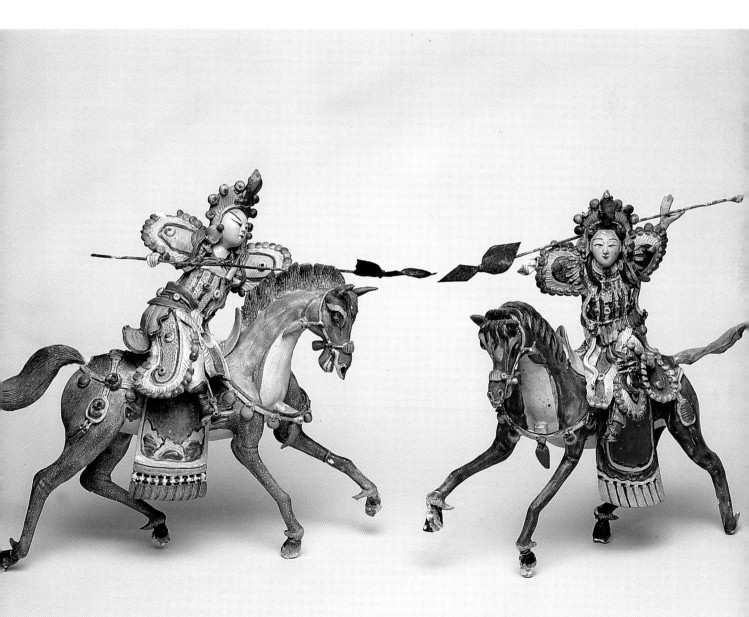

楊宗寶　Yang Tsung-bo　高：24.5cm
民國初年（日據後期）　陳專友

穆桂英　Mu Kei-yin　高：23cm
民國初年（日據後期）　陳專友

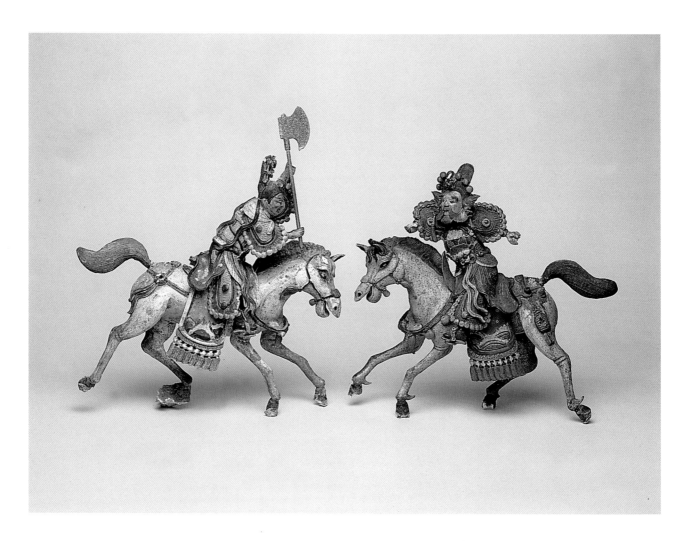

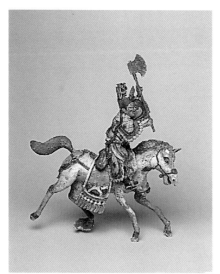

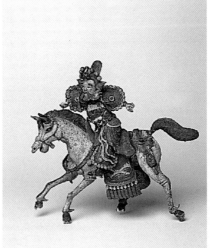

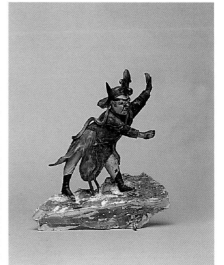

將　軍
The General
高：26.5cm
民國初年（日據後期）

將　軍
The General
高：21cm
民國初年（日據後期）

僮　子
The Page Boy
高：18cm
民國初年（日據後期）

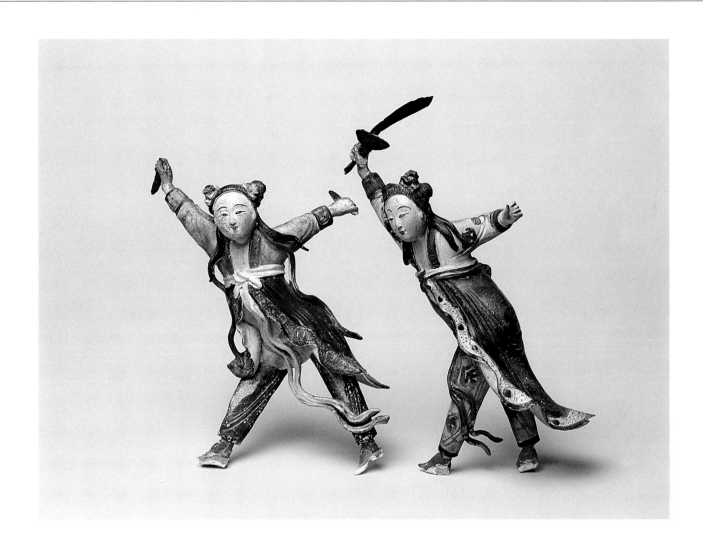

穆柯寨為地方戲曲中常見之曲目劇中敘述遼邦蕭天佐擺下天門陣，楊五郎提出需穆柯寨之降龍木製成斧柄，才能破陣，六郎命孟良、焦贊往寨中索取，後請楊宗保前往助陣，大戰穆桂英，後來陣前招親，桂英獻降龍木共破天門陣。建築雕繪深受說書與地方戲曲之影響，故此題材常用於水車堵、屋脊排頭之交趾陶裝飾。本組作品人物身段刻劃生動、服飾華麗，寶石釉與日本水釉（釉上彩）混合使用，為名匠師陳專友晚年典型代表作品。

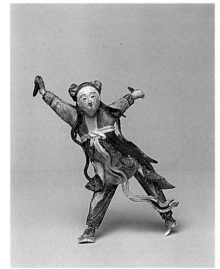

女 兵
The Female Soldier
高：20cm
民國初年（日據後期）

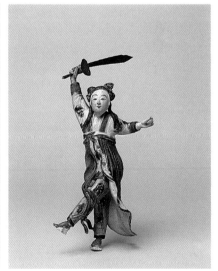

女 兵
The Female Soldier
高：20cm
民國初年（日據後期）

鐵鏡公主取令箭

　　北宋初，遼兵進中原，設下雙龍會，楊令公率家將金沙灘赴會，楊四郎、八郎被擒招為駙馬，十五年後，佘太君為破蕭天佐擺下的天門陣，親自掛帥，領兵對陣，四郎聽聞後，欲回宋營探母，但無令箭不得出關，得鐵鏡公主同情、諒解並保證返回後。公主乘上殿時藉兒啼哭鬧為由騙得令箭玩耍，將之帶回交予四郎，使其得以乘夜出關探母。

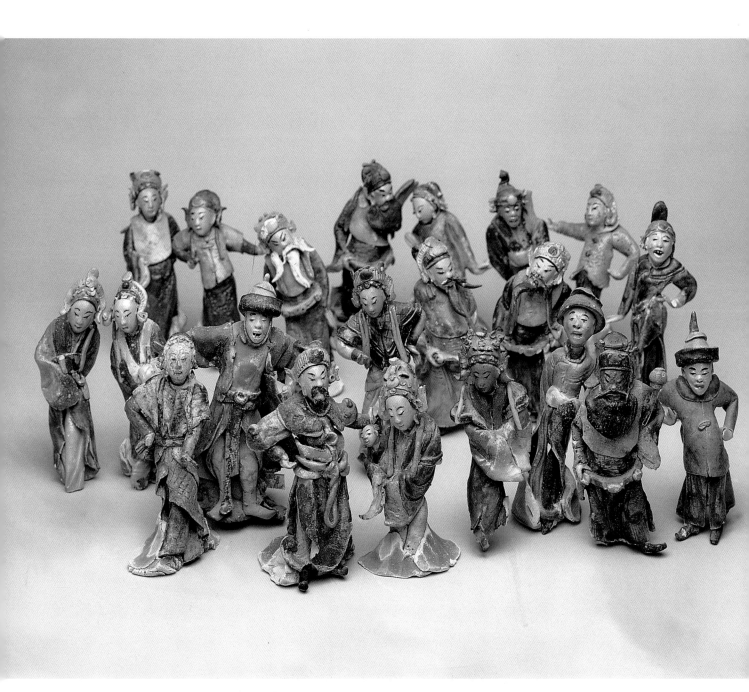

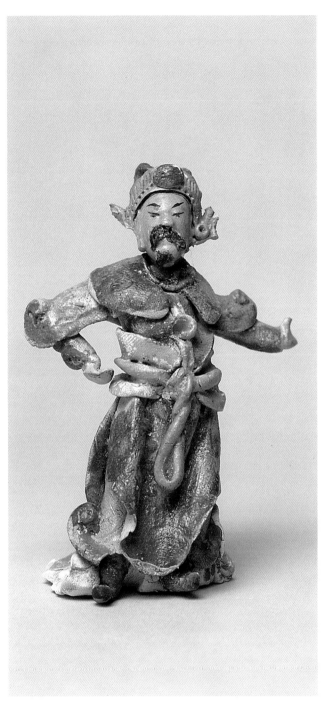

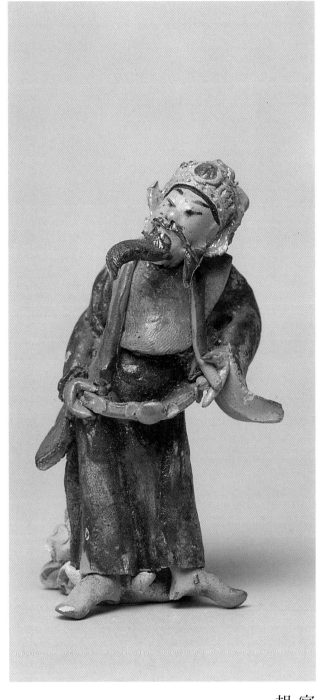

武 將
The Military Officer
高：10cm
清

胡 官
The Officer of Hu Tribe
高：9cm
清

　　本組作品共二十一件，包括生旦淨末丑等角色齊全、熱鬧十足，著胡服與漢服穿插其中，遼主蕭太后亦著漢服，與史實有出入。作品以紅丹生釉彩繪燒製，泥片貼合法捏塑成型，衣褶表現以寫意為主，作品細小，製作不易。

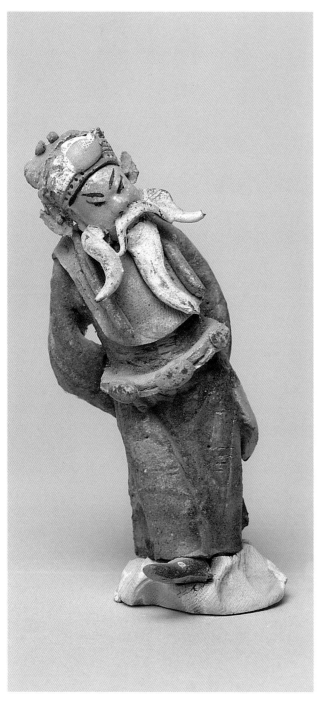

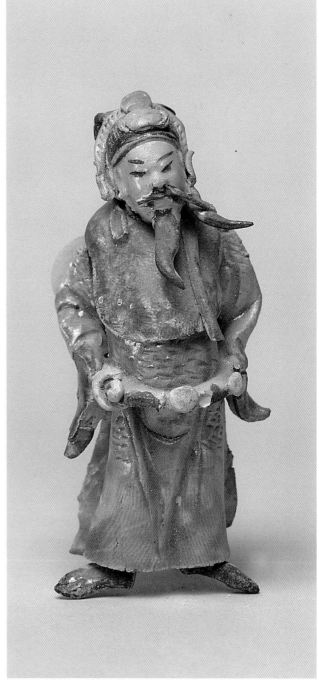

官人
The Civil Officer
高：9cm
清

武將
The Military Officer
高：9.5cm
清

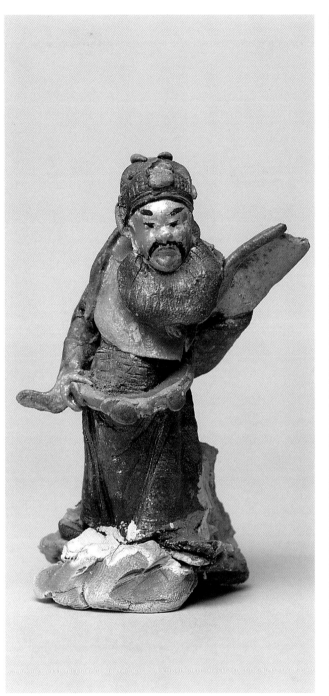

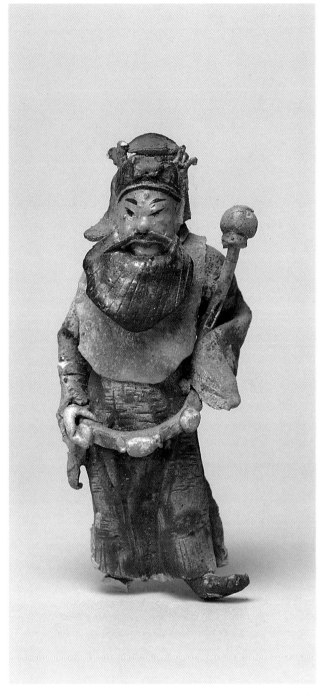

胡 官
The Civeil Officer
高：9cm
清

武 將
The Military officer
高：9.5cm
清

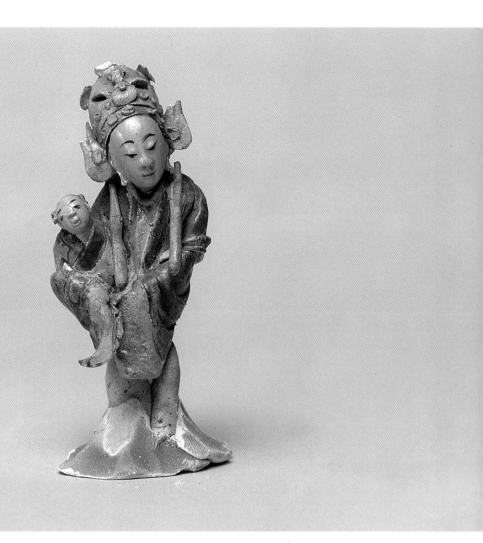

鐵鏡公主 The Princess of Iron Fan 高：9cm 清

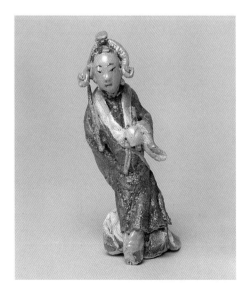

女 官
The Lady in Waiting
高：10cm
清

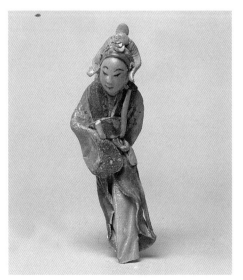

女 官
The Lady in Waiting
高：10cm
清

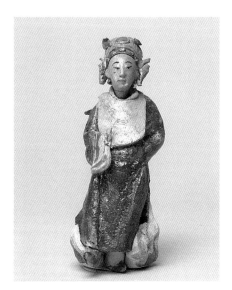

女 官
The Lady in Waiting
高：9.5cm
清

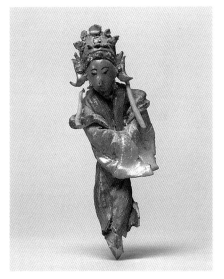

女 官
The Lady in Waiting
高：10cm
清

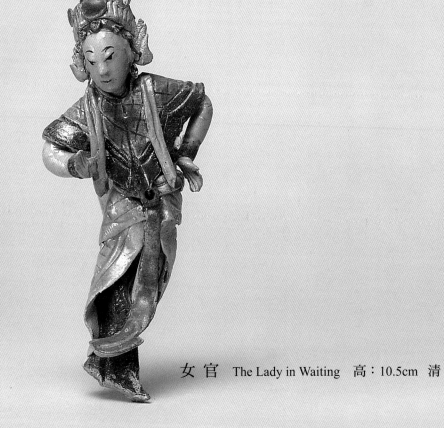

女 官　The Lady in Waiting　高：10.5cm　清

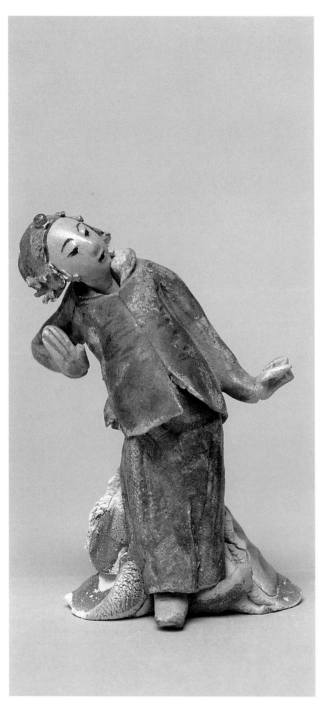

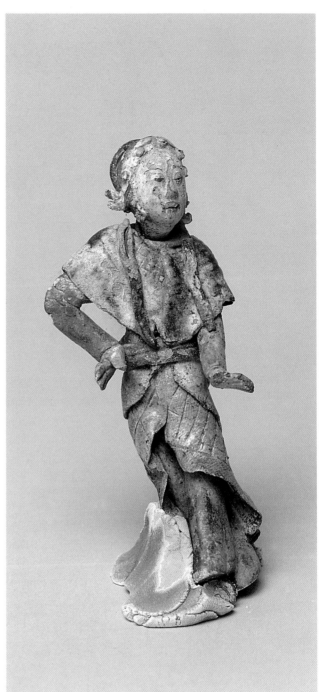

侍 女

The Lady in Waiting

高：9.5cm

清

侍 女

The Maid

高：9cm

清

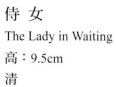

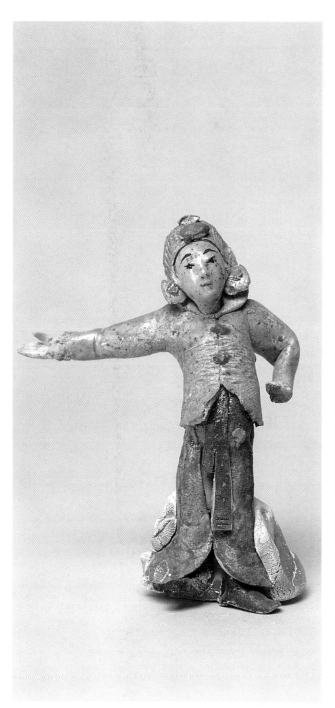

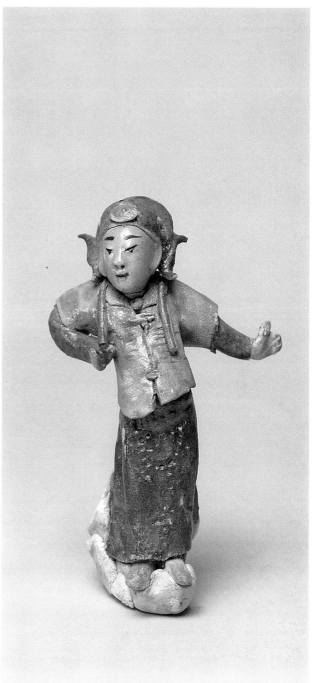

文　人
The Literary Man
高：9cm
清

文　人
The Literary Man
高：9cm
清

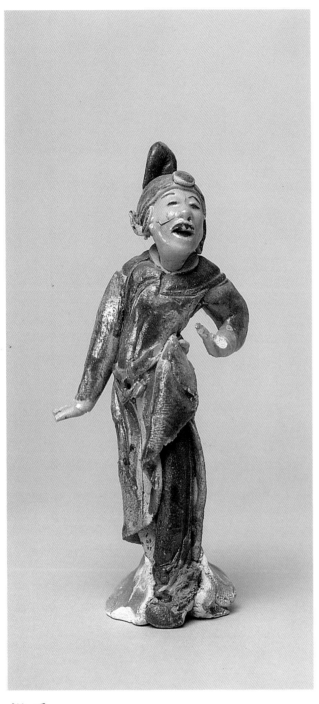

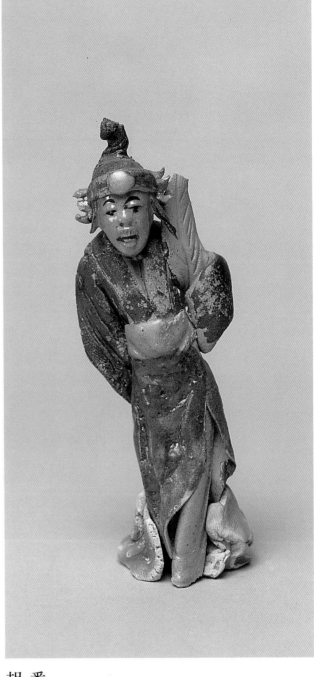

胡 番
The Maid
高：9cm
清

胡 番
The Man of Hu Tribe
高：10cm
清

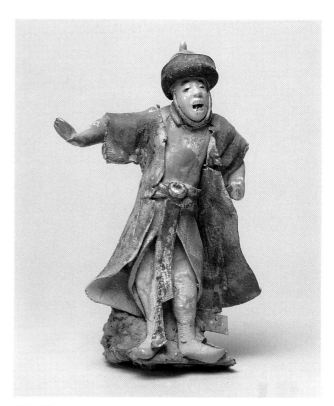

胡 番　The Man of Hu Tribe　高：10.5cm　清

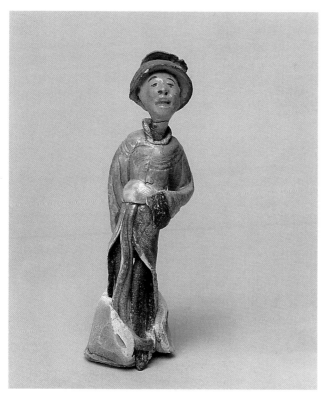

胡 番　The Man of Hu Tribe　高：10.8cm　清

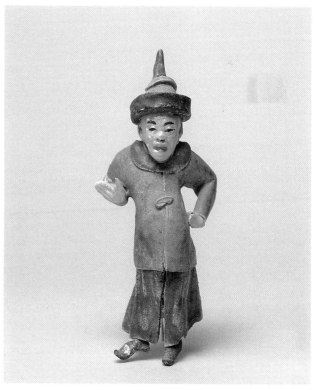

胡 番　The Man of Hu Tribe　高：10cm　清

四郎探母

　　楊四郎喬裝改扮回歸宋營，被素未謀面的侄兒楊宗保擒獲，經過審訊發現原來是失散多年的四叔，叔侄相認、四郎如願地拜見母親。此時，更鼓頻催、天將破曉，四郎與公主的承諾言猶在耳，只得狠下心腸拜別老母，趕回遼邦。不意蕭太后早已查明真相，命二位國舅關前把守，捕捉四郎欲將之斬首。國舅忙請公主說情，蕭太后因循母子情面遂釋放四郎，命他將功折罪把守北天門。

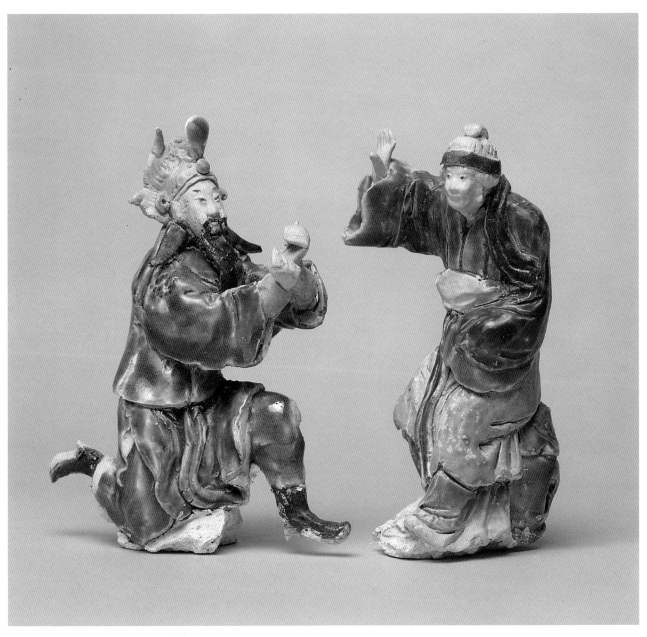

　　敘述北宋初年，遼兵進犯中原，楊家將金沙灘一戰，楊四郎被擒化名木易，招為駙馬，十五年後，遼邦蕭天佐擺下天門陣，佘太君親自掛帥，楊四郎得到鐵鏡公主相助，取得令箭，潛回宋營探親。四郎探母故事，常見於說書、戲曲，建築雕繪亦深受影響，引為裝飾題材，彰顯儒家忠孝節義之精神。本組作品共十一件，包括佘太君、楊四郎、六郎、八妹、九妹。六郎夫人（柴郡主）、楊宗保與家將等。

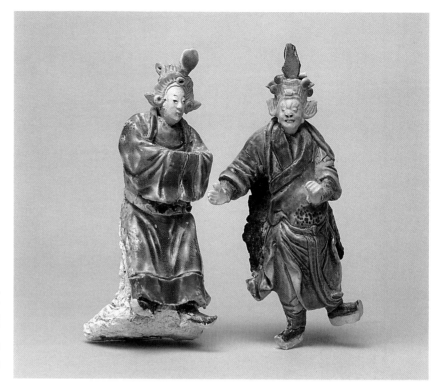

將 軍
The General
高：13cm, 13cm
清末民初（日據早期）

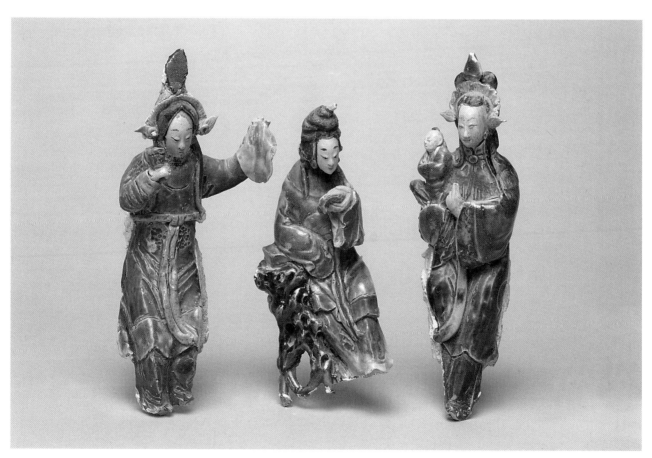

八妹、九妹、六郎夫人　Sisters　高：15cm, 12cm, 15cm　清末民初（日據早期）

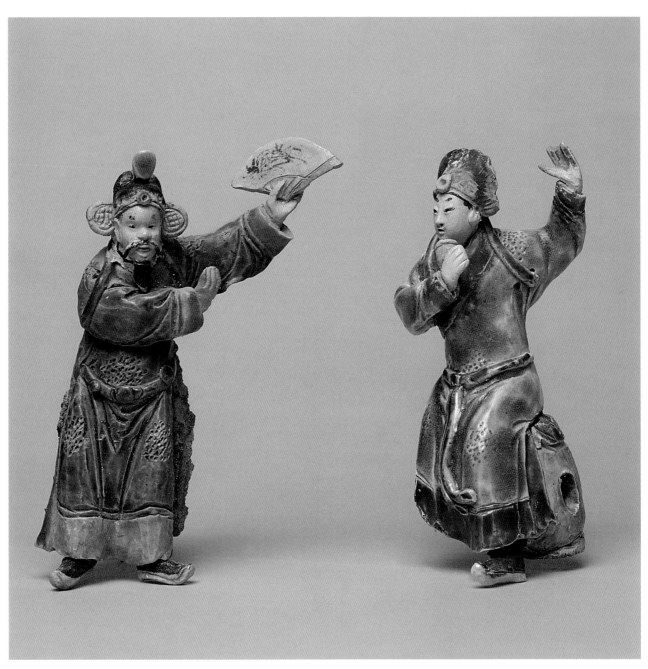

兄 弟　Brothers　高：12.5cm, 14.5cm　清末民初（日據早期）

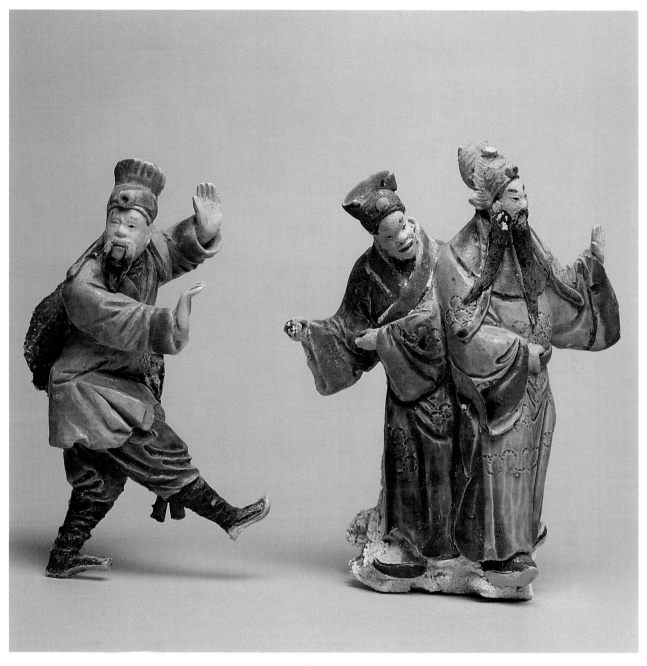

兄 弟　Brothers　高：13.5cm, 13.5cm　清末民初（日據早期）

焦不離孟、孟不離焦

　　孟良、焦贊為北宋名將，孟良原為可樂洞山寨主，使柄大鉞斧，無人敢敵。焦贊原為芭蕉山寨主，鴉州沅縣人氏，面如赤土、眼若銅鈴，使柄渾鐵錘，萬夫莫近，他們歸順楊家將後，屢建功勞，友誼情深，故有孟不離焦，焦不離孟之形容。宋史（孫行友傳）所載與楊家將二十三回所述焦贊、孟良的故事相似。元曲謝金吾詐拆清風府的故事中亦，有孟良、焦贊之記載。元史卷焦德裕傳稱其遠祖為焦贊。清番祖蔭《秦輶日記》載，雲新城北有孟良營、雄縣有焦贊墓。孟焦題材常見於雕繪裝飾，本組作品為典型的陳專友風格，用色鮮艷、身段活潑、力量十足。

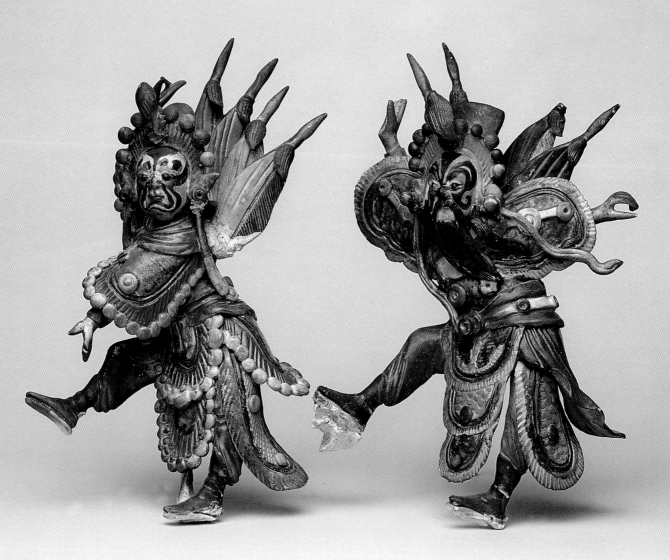

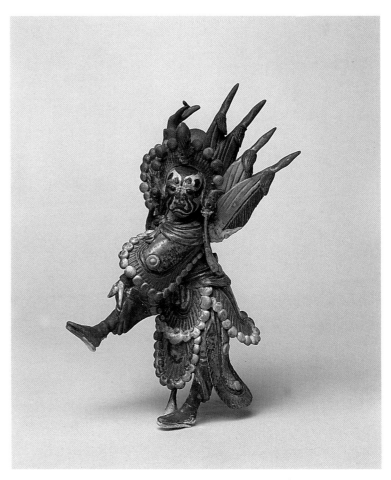

焦 贊
Chiao Tsan
高：20cm
民國初年（日據後期）

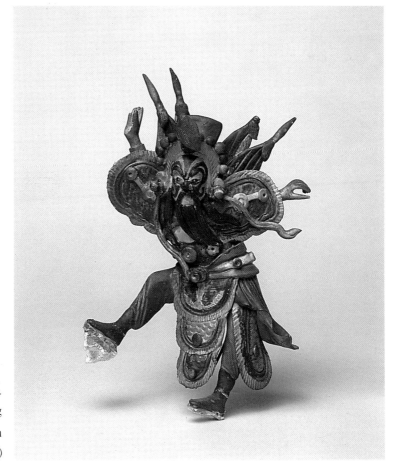

孟 良
Meng Liang
高：20cm
民國初年（日據後期）

說唐演義

又稱「說唐演義全傳」或「說唐前傳」。書中以
瓦崗寨諸將為中心，描寫隋朝末年反隋的各路英
雄豪傑故事。雖然結構不甚嚴謹，但故事張力
強，語言生動，深受民間大眾喜愛，尤其描寫李
元霸的豪氣干雲，更為世人所津津樂道。

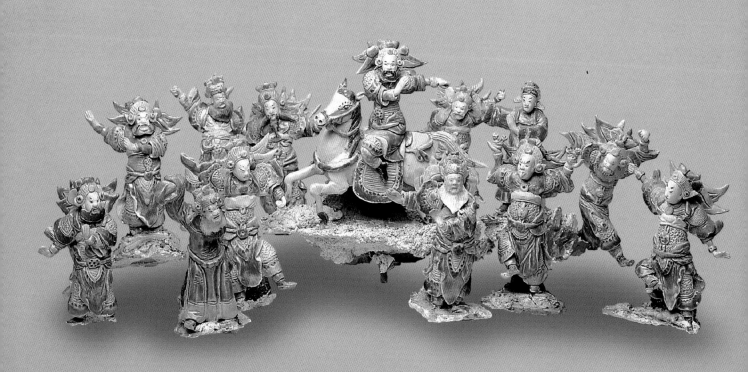

甘泉觀眾王聚會
李元霸玉璽獨收

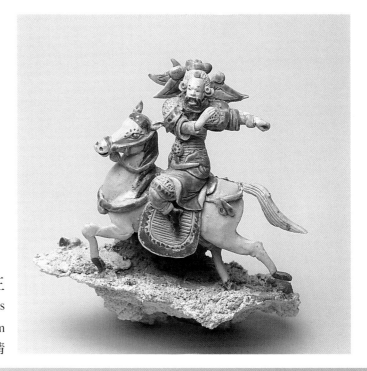

十八路反王
Eighteen Leaders of the Rebels
高：19cm
清

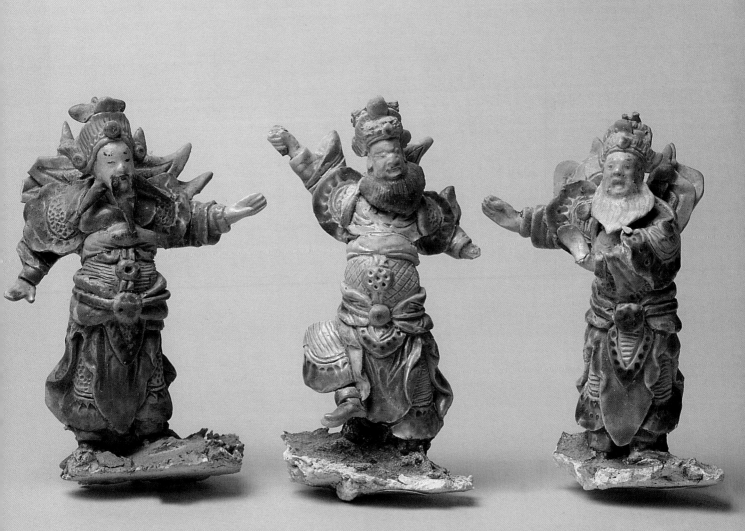

十八路反王　Eighteen Leaders of the Rebels　高：19cm　清

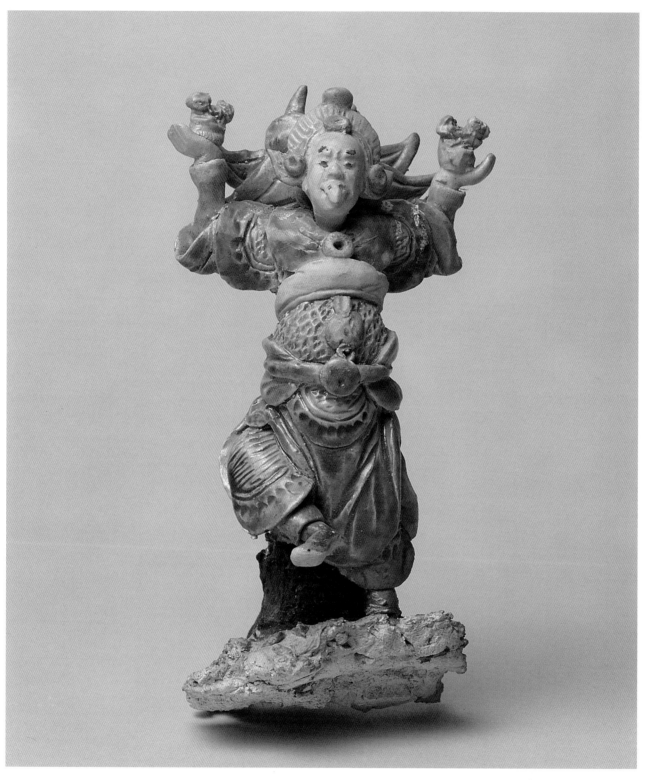

李元霸　Lee Yuan-ba　高：11cm　清

　　新唐書與舊唐書中記載唐高祖三子玄霸早薨無子，但章回小說中卻把李元霸，敘述成雷神轉世、尖嘴，力大無窮無人能敵。甘泉關眾王聚會，李元霸玉璽獨收，敘事緊湊熱鬧。十八路反王，各具特色。故《說唐演義》雖較《隋唐演義》文字粗略，卻因其多傳奇、趣味，反較《隋唐演義》受人歡迎，說書人與民間戲劇大多以《說唐》為藍本編排，民間匠師亦據此為雕繪題材。

　　本作品表現極高超之捏、堆、塑、點、刻、劃之技巧，因作品細小，製作不易。圖示元霸接受李密獻玉璽高舉之造型，十八路反王、個個身段活潑生動，寶石釉色溫潤亮麗，堪稱為上乘之作。

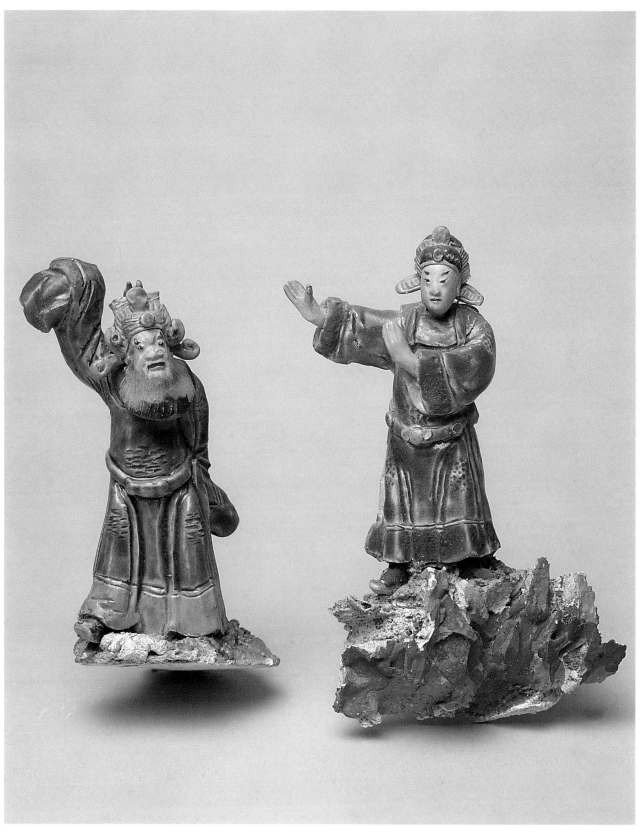

十八路反王
Eighteen Leaders of the Rebels
高：12cm，11cm
清

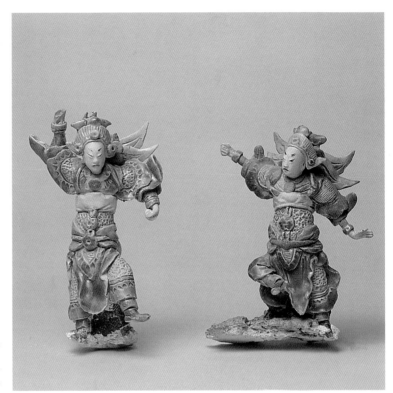

十八路反王
Eighteen Leaders of the Rebels
高：11cm, 11cm
清

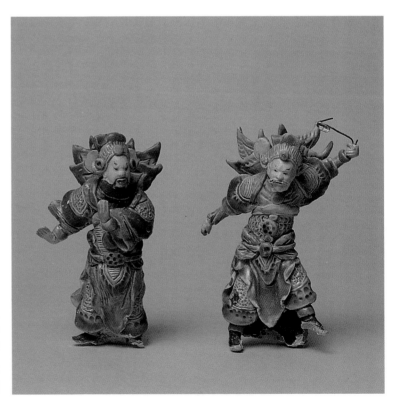

十八路反王
Eighteen Leaders of the Rebels
高：9cm, 9.5cm
清

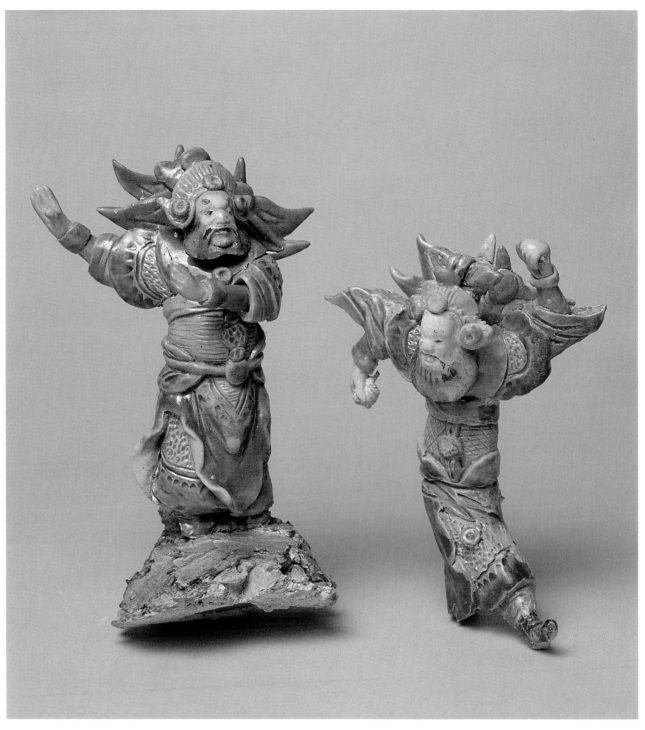

十八路反王　Eighteen Leaders of the Rebels　高：11cm, 10cm　清

月唐演義

由《隋唐演義》的部份故事集結而成，稱為《月唐演義》，共八集。第一集為唐明皇遊月宮，第二集為三探聚寶樓，第三集為郭子儀地穴得寶，第四集為血濺武家寨，第五集為青龍白虎，第六集為三盜梅花帳，第七集為郭子儀征西，第八集為七子八婿大團圓。

　　本次展品包括「打金枝」與「七子八婿大團圓」的故事題材，彰顯中國人重視家庭倫理與儒家禮教的觀念，深富教化人心的意義與內涵。

七子八婿大團圓

　　郭子儀歷經玄宗、蕭宗、代宗三朝、至德宗卒，享年八十五歲，有七子八婿皆顯貴，子孫滿堂，不能盡識。

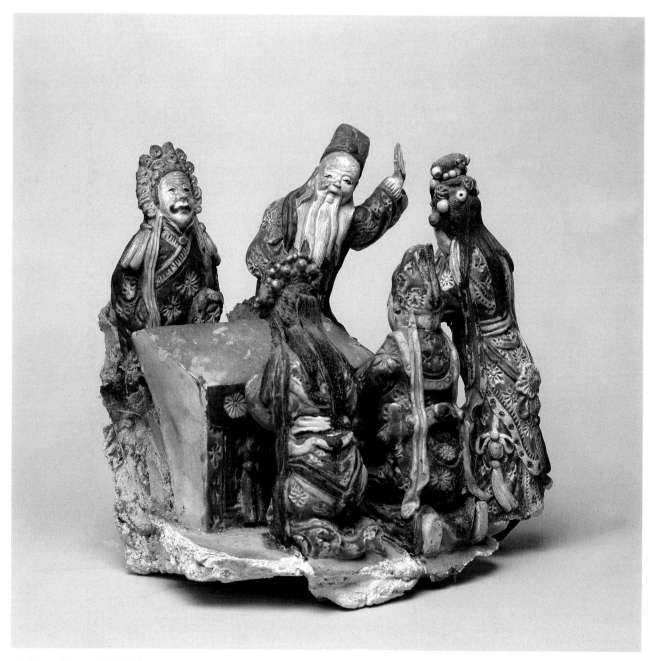

七子八婿（郭子儀）　The Seven Sons and Eight son-in-Laws of Kuo Tze-yi　高：24cm　清末民初（日據前期）

　　《月唐演義》等八集，敘述中唐安祿山范陽兵變，二進中原，汾陽王郭子儀金殿掛帥出征，至絕龍岡安祿山死，渤海老狼主安骨達進獻降書降表，並年年進貢，歲歲來朝，郭子儀大喜，奏凱回京，辭駕旋里，與七子八婿大慶團圓，壽至八十七歲，竟大笑而逝。本作品表現郭子儀子孫滿堂，福壽雙全，民間常用為祈祥納福之代表。

打金枝

　　玄宗年間安祿山造反，郭子儀的第七子郭曖驍勇善戰，幫助郭子儀平定安祿山之亂，皇帝遂將昇平公主許配給郭曖。話說郭子儀八十二大壽之際，皇帝御賜百壽圖，文武百官皆至，惟獨昇平公主缺席，郭曖自覺有失顏面，於是回宮與昇平公主辯論，公主從小嬌生慣養，非但不認錯且強詞奪理，最後郭曖惱羞成怒動手打昇平公主，公主不堪受辱，回宮向皇帝皇后哭訴，皇帝認為公主自身無理取鬧而予以訓斥；而另一方面郭子儀則將郭曖綁押至宮中，欲向皇帝請罪。金枝玉葉的公主見到被綁的先生十分慚愧，乃親向公公請罪，大家遂歡喜而去

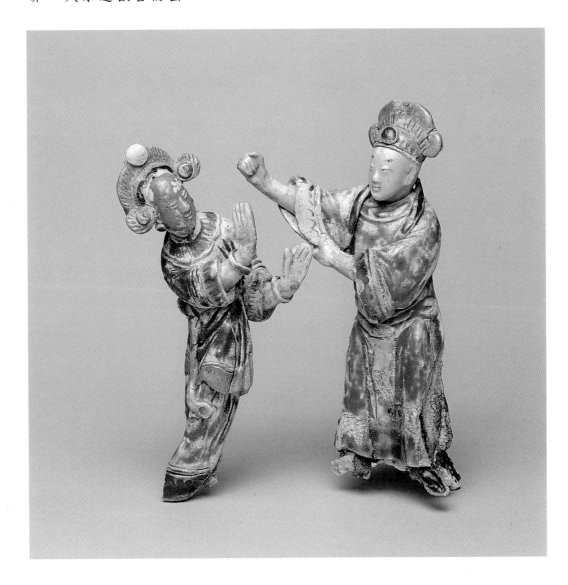

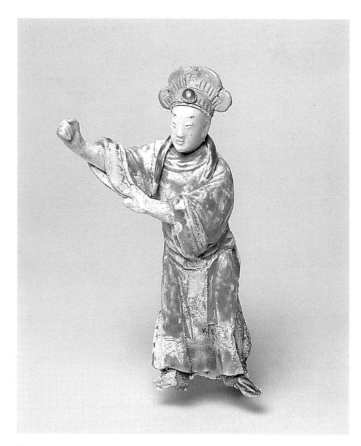

郭　曖　Kuo Ai　高：12.6cm　清

　　打金枝為地方戲曲中常見的劇
目，敘述唐肅宗之女昇平公主嫁郭
子儀幼子郭曖，公主恃貴驕縱，郭
子儀八十二大壽，郭曖見兄嫂姐婿
皆成雙成對，於是勸公主同往，公
主執意不從，郭曖氣極動手毆打公
主。郭子儀得知消息，乃親自綁子
上殿請罪，唐肅宗以此為兒女家事
不足論，責公主不懂事，並升駙馬
官階，勸夫婦和好。本題材故事符
合儒家五倫觀念，富教化意味，故
常被選為裝飾雕繪題材。

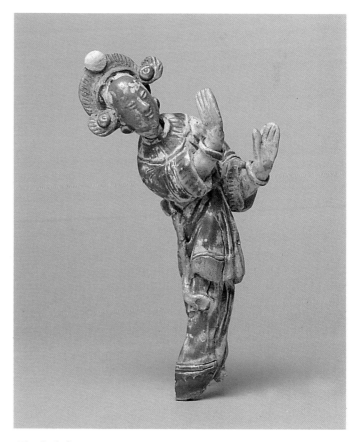

昇平公主　Princess Peace　高：12cm　清

說唐後傳

　　《說唐後傳》又稱《隋唐演義》。所述「羅通掃北」、「薛仁貴征東」與「薛丁山征西」三事，內容半實半虛，其中「羅通掃北」一事，全為虛構，旨在宣揚唐朝武功之周全；而「薛仁貴征東」大多由薛仁貴征遼事略及民間傳說組構而成；另「薛丁山征西」的故事也廣為後人喜愛。

　　本次展覽包括〈羅通掃北〉、〈樊江關〉的故事題材，生動活潑。〈羅通掃北〉是敘述羅成之子羅通，善使羅家鎗，唐太宗率軍北征時被困木楊城，程咬金回朝討救兵，羅通教場比武掛帥，於是率兵北征救回太宗。其目的是在稱頌羅通之英勇善戰與忠孝節義之氣節。

　　而〈樊江關〉是描述薛丁山西征於攻取寒江關時，為樊梨花所遇；梨花對丁山一見傾心、有意下嫁於他，卻為他拒絕，遂以移山倒海法術將薛丁山三擒三縱，使薛丁山不得已與之成親，不料丁山又在新婚之夜羞辱梨花，把梨花氣走。之後薛丁山經過多次磨難，向樊梨花負荊請罪，終於夫妻破鏡重圓並完成西征。

羅通掃北

　　羅通掃北，出自於說書、雜劇、小說與民間工藝雕繪，為虛構故事，意在宣揚唐朝武功。《說唐演義》中瓦崗寨英雄羅成與其後代羅通等英勇善戰與忠孝節義之情事，頗符合寺廟社會教化之功能，故常為寺廟裝飾壁畫及雕塑所取材。此尊為匠師陳專友作品，頭大身小，腿部細長，武騎身段優美，戰甲裝飾做工細緻，與師兄弟陳天乞風格相似。

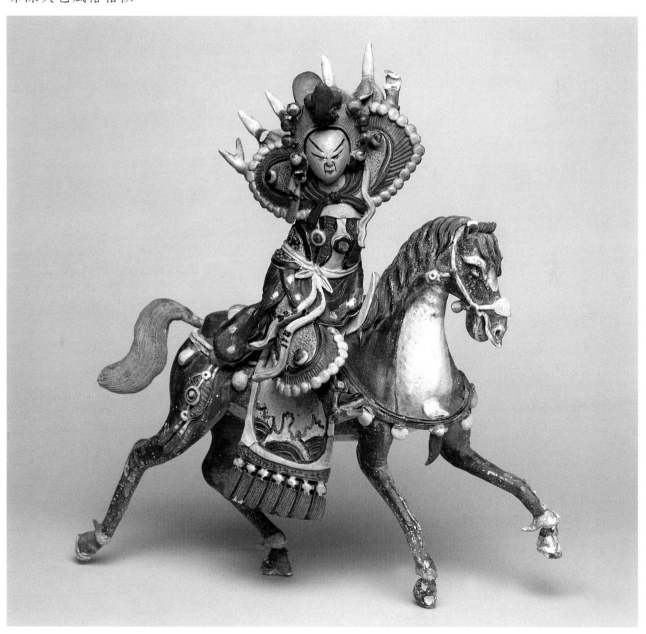

羅通掃北　Lo Tung Conquering the North　高：30cm　民國初年（日據後期）　陳專友

樊江關

　　薛丁山與樊梨花為戲曲題材，常見運用於建築之水車堵，中脊排頭等位置。樊江關故事出自《說唐三傳》，《薛丁山演義》。敘唐朝名將薛仁貴之子丁山幼時為水濂洞王敖老祖收為徒弟，授兵法武藝，後因太宗被困鎖陽城，而奉命下山解救，因取樊江關而與樊梨花屢經磨難，最後終成眷屬。凱歸後封西遼王，本作品之造型表現技法較特殊，類似泥塑彩繪，造型衣褶表現簡潔，純以精細彩繪展現功力。

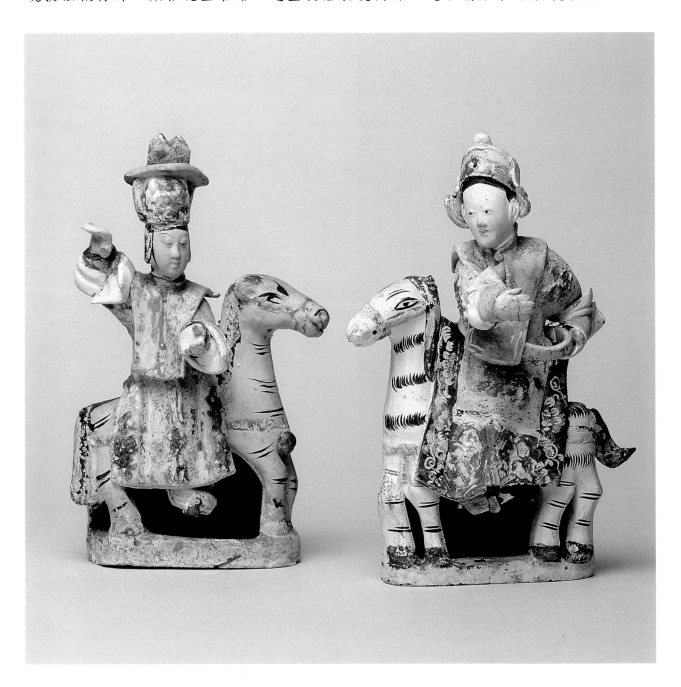

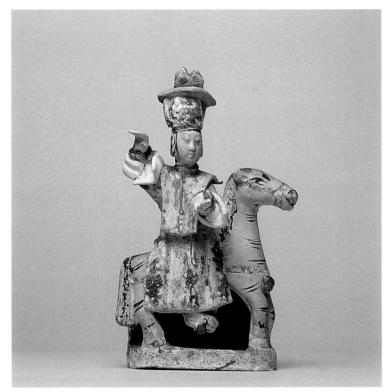

薛丁山
Hsuieh Ting-shen
高：16cm
清

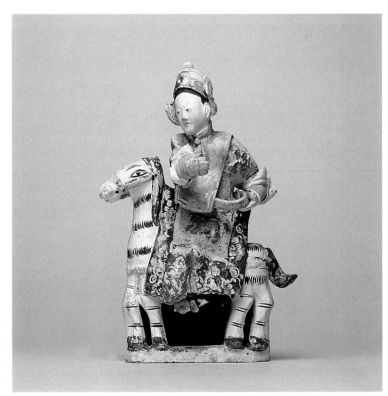

樊梨花
Fen Li-hua
高：16cm
清

七俠五義

　　七俠五義為中國古典小說中膾炙人口的作品，清光緒十五年行世後即風靡一時，之後又出現《小五義》、《續小五義》兩本續書。首先就小說的結構來看，包公斷獄應為本書的主體架構，七俠、五義則屬副線，依故事開展將民間的江湖俠盜縮結在在開封府的脈絡中，結束於襄陽王叛亂、群俠義助包公平亂的高潮。七俠五義根據《龍圖公案》加工而成，作者石玉崑在北京講唱時稱《忠烈俠義傳》，後著書為《三俠五義》，清光緒十五年俞樾改編為《七俠五義》，但已與原根據之小說《龍圖公案》有所不同。

　　「七俠五義」側重行俠不欲人知的俠者形象，藉由「七俠」與「五義」此二組本來互相對立的江湖群俠，貫穿制裁惡徒的主題，成就了本書最高的藝術成就。其中「七俠」指的是南俠展昭、北俠歐陽春、雙俠丁兆蘭、丁兆蕙、黑妖狐智化、小俠艾虎、小諸葛沈仲元，彼此獨立行動卻展現鋤強扶弱的俠義精神。「五義」指的是在陷空島盧家莊義結金蘭的鑽天鼠盧方、徹地鼠韓彰、穿山鼠徐慶、翻江鼠蔣平與錦毛鼠白玉堂這五位異姓兄弟，偏重「片言傾蓋、結拜生死」的義氣相交。

　　「七俠五義」經由鮮明生動的俠者形象及緊湊離奇的故事情節，成為中國廣受歡迎並歷久不衰的章回小說之一。

展昭・白玉堂

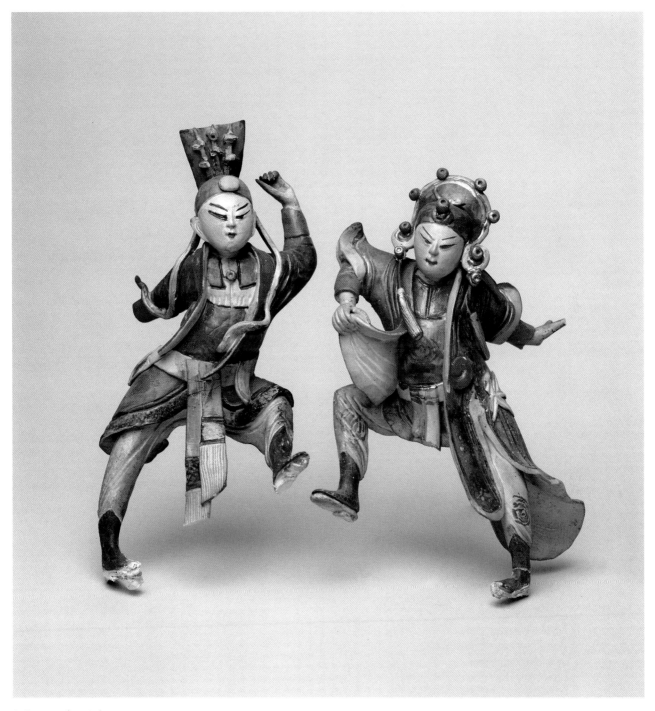

展昭、白玉堂　Chan Chao & Pci yu-tang　高：16cm, 16cm　民國初年（日據後期）　陳專友

　　章回小說七俠五義，錦毛鼠白玉堂與南俠展昭，為戲曲包公案中最膾炙人口的兩名俠義角色，武功蓋世、義膽忠心，智慧超群，但誰也不服誰；尤其展昭被封為御前帶刀侍衛，白玉堂更常與之為難。不過他們鋤強濟弱的俠義精神卻是相同的，本作品深受戲曲服飾裝扮影響，戴紮巾，穿箭衣，腰繫絲帶，身段前腿弓，後腿蹦，架勢十足，為匠師陳專友典型之風格。

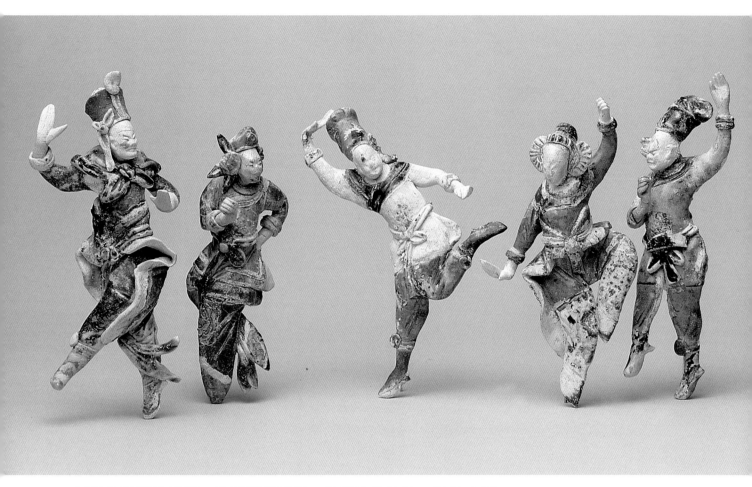

紅丹生釉彩繪燒製，造型線條流暢，竹篦鉤勒技法，釉色古樸。

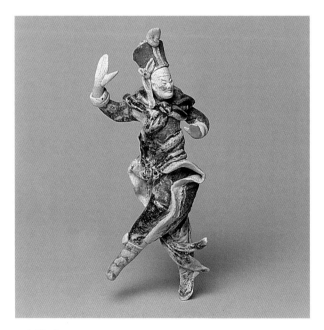

五義之一
Story of Chivalry
高：12.5cm

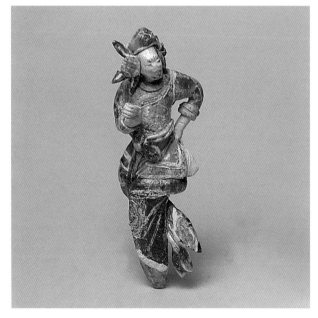

五義之二
Story of Chivalry
高：10.2cm

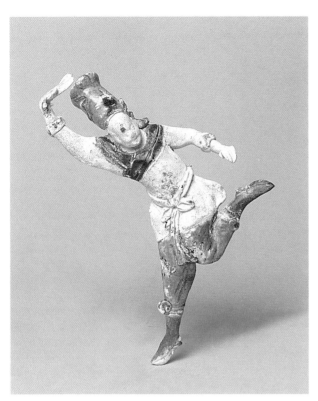

五義之三
Story of Chivalry
高：11cm

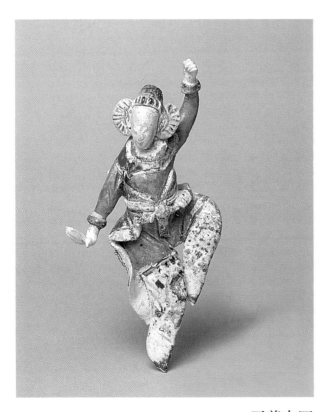

五義之四
Story of Chivalry
高：11.5cm

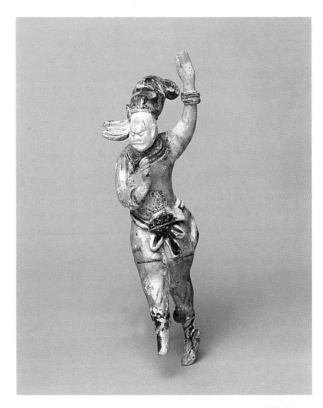

五義之五
Story of Chivalry
高：12.5cm

五虎平西

　　五虎平西全名為《五虎平西珍珠旗演義狄青前傳》，又稱《狄青演義》或《五虎平西演義》。內容描述北宋年間狄青、張忠、李義、劉慶、石玉五人，前後兩次征服西夏之事。書中忠臣義士、兒女英雄個個智勇忠剛，對抗奸佞陰險的龐太師，在刀光劍影之中展現人間的悲歡離合，在世事無常之中，發揚勸善褒貶之情。

　　狄青故事是源自於南宋話本收西夏，金院本說狄青，元人雜劇有「衣襖車」等，狄青字漢臣，汾州西河人，善騎射、勇略出群，宋史列傳四十九有狄青傳，章回小說五虎平西，萬花樓皆以狄青為主角，民間說書，戲劇亦甚流行。本次展品題材「狄青斬王天化」為萬花樓第十八、十九回故事，敘述狄青下山、姑姪相逢，後至宮殿中與各路英雄比武，斬殺趨炎附勢，混交奸臣的一品宦官九門提督王天化。

狄青斬天化

　　狄青幼時得王禪鬼谷師收為門徒，傳授武藝及兵法。經歷多次遭遇終與狄太后姑姪相逢，仁宗皇帝欲封贈為王，被狄青所拒，認為無功不受祿，請求皇上准予比試受封。此時大臣龐洪、孫秀暗自竊喜，設計比武時將狄青斬殺，其中九門提督王天化奉龐太師之託，欲取狄青項上人頭。王天化自恃武藝了得，輕視狄青為一介少年，將青銅刀緊揮飛騰，頓時殺氣四起，然而狄青為天上武曲星轉世，武功非凡，大刀一劈即當頭將王天化斬成兩段，當場斃命，眾賢臣大喜。

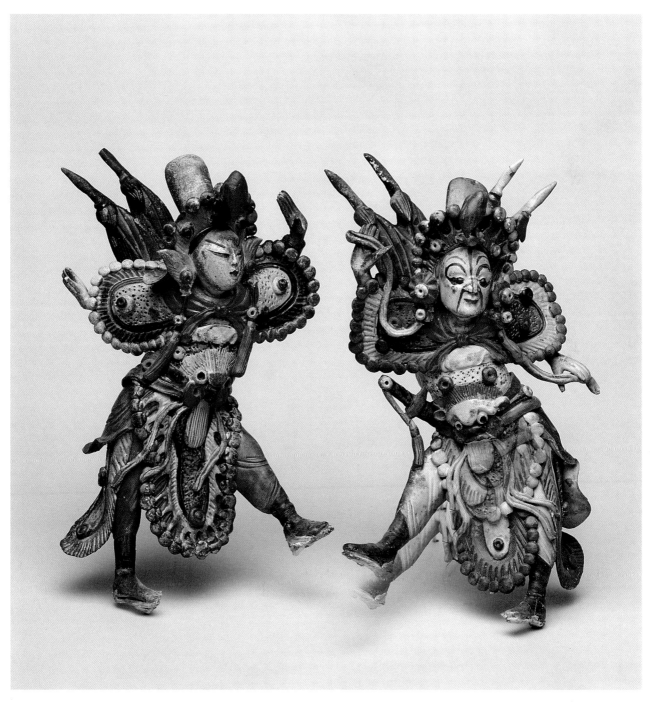

狄青、王天化　Di Ching & Wang Tien-hua　高：16cm, 19.5cm　民國初年（日據後期）　陳專友

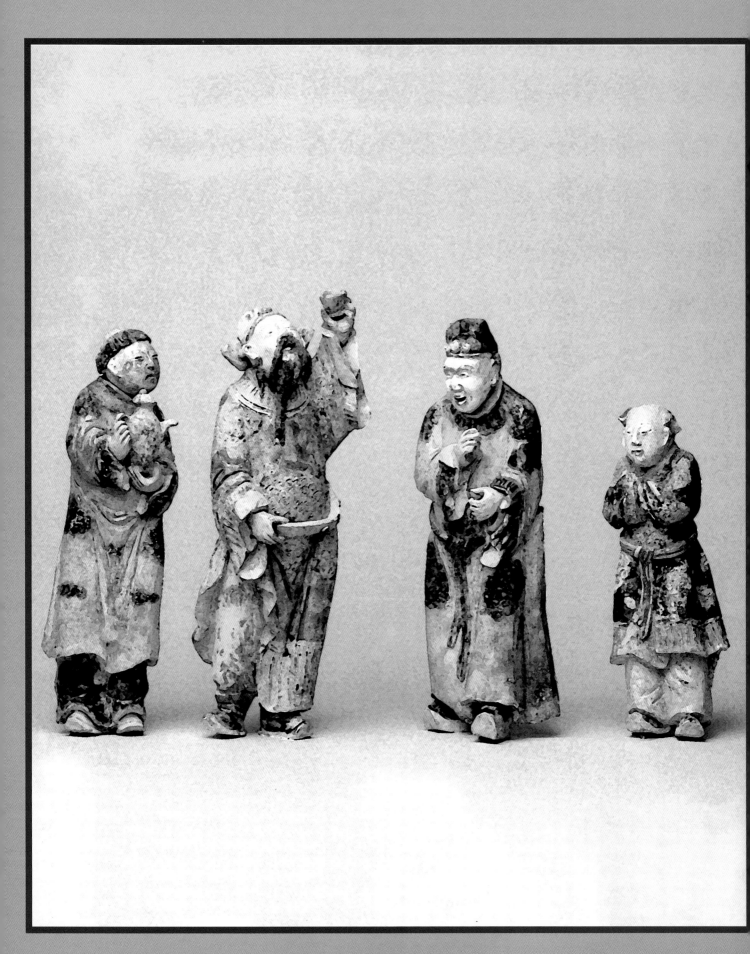

歷史逸事

The Anecdotes in history

The Anecdotes in History

霸王別姬

　　漢王劉邦與西楚霸王項羽爭奪天下，韓信駐紮九里山下四面埋伏，張良令漢軍吹起銅簫唱著楚歌，使聲音淒涼，楚兵興起思鄉之念，無心作戰。西楚霸王決定單騎與劉邦決戰，臨行前進帳與寵妾虞姬作別，虞姬慨然為霸王起舞，舞畢竟取霸王配劍自刎而死。項羽最後退至烏江，以「無顏見江東父老」，亦自刎而死，結束了楚漢相爭之局。

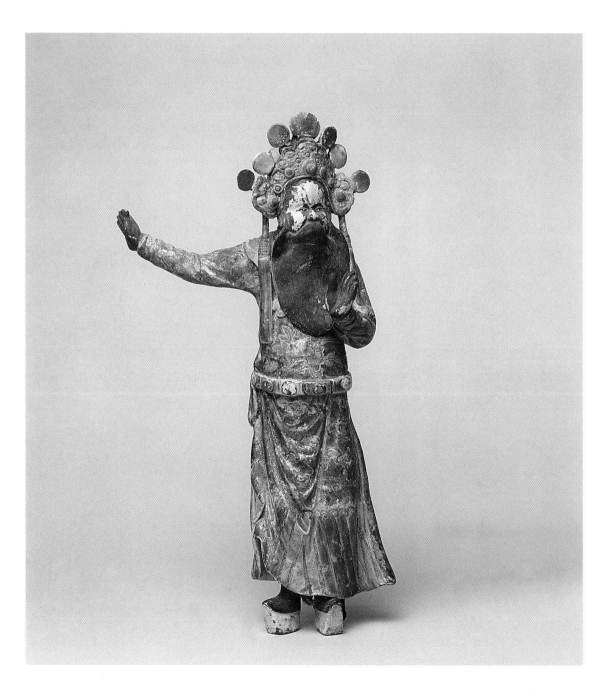

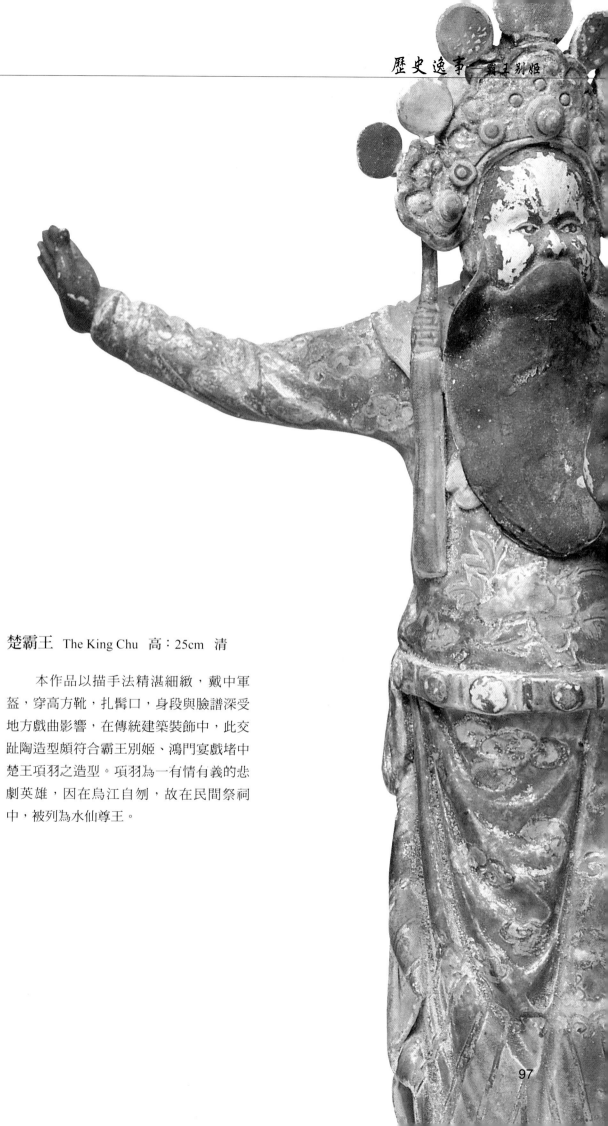

楚霸王 The King Chu 高：25cm 清

　　本作品以描手法精湛細緻，戴中軍盔，穿高方靴，扎髯口，身段與臉譜深受地方戲曲影響，在傳統建築裝飾中，此交趾陶造型頗符合霸王別姬、鴻門宴戲堵中楚王項羽之造型。項羽為一有情有義的悲劇英雄，因在烏江自刎，故在民間祭祠中，被列為水仙尊王。

李白醉酒

　　海東渤海國窺伺大唐天下，命大元帥哈蠻它帶四件寶物：蠻書一封、五毒珠一顆、大力弓一把、獅子吼一頭進往中原，玄宗下詔文官讀書識寶、武將開弓降獸，若無人能識便把江山讓出。未料，朝中文武百官無人能識番書，只得出榜文徵才。李白由榜文處得知，遂揭下榜文，並詳述明珠、鐵弓、怪獸出處。玄宗乃命李白以蠻書草詔，李白奏請三事：一為請萬歲賜酒宴，二為楊國忠研墨，三要高力士為其脫鞋。李白酒酣暢飲之後，信手揮灑草成詔書。又有另一說法為子儀犯罪被李白所救，故李白醉酒使高力士脫鞋。

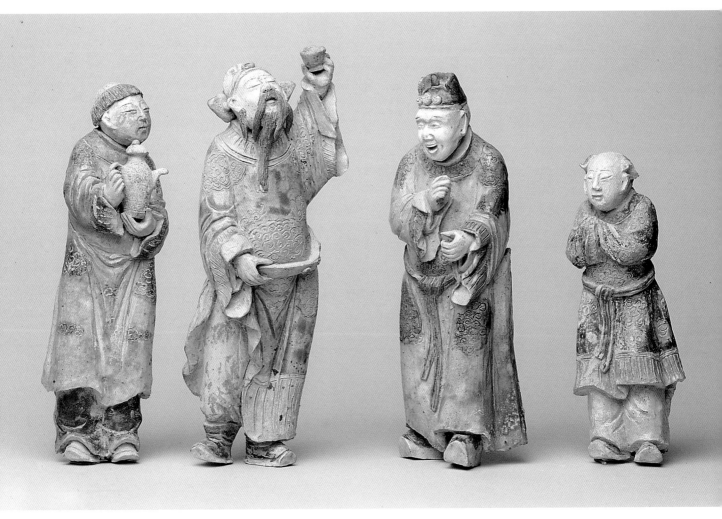

捧壺童子、李白、高力士、書僮
The Page Boy Carrying A Vase, Li Po, Kao Li-shi, The Page Boy
高：18cm, 19cm, 18cm, 15.2cm　清末民初（日據前期）

　　「太白醉酒」又名「李白解表」，常見於雜劇戲曲，建築中雕繪漁樵耕讀，士人故事之題材，為彰顯儒家學而優則仕的入世精神，亦教化子弟讀書識字之益。故事敘述，唐開元年間李白赴京趕考，因不肯賄賂當權，被高力士、楊國忠逐出闈場，後因蠻國使臣進表，無人能識。賀知章等人力薦李白解表，李白藉此機會捉弄權貴，命高力士等二人磨墨脫靴。本戲堵傳達出太白醉酒，高力士服侍之神情，尪仔造型頗為風趣，身段與臉部表情生動，頗具匠師洪坤福派之風格，屬難得之佳作。

韓愈罷官

　　韓愈五十二歲時，因諫迎佛骨，觸怒唐憲宗，一夕之間，遭降職外調至潮州，赴任途中，行至藍關，他的姪孫韓湘、韓滂來會隨行，韓愈一時感傷，作了一首詩〈左遷至藍關示姪孫湘〉而留下了“雲橫秦嶺家何在，雪擁藍關馬不前”的名句。韓愈為古文運動的提倡者，通六經百家之書，標榜文以載道，宋神宗時追封韓愈為昌黎伯，受民間敬仰（尤其是客家藉民）。故韓愈罷官—過秦嶺之題材亦成為彰顯剛正不阿之精神表現。

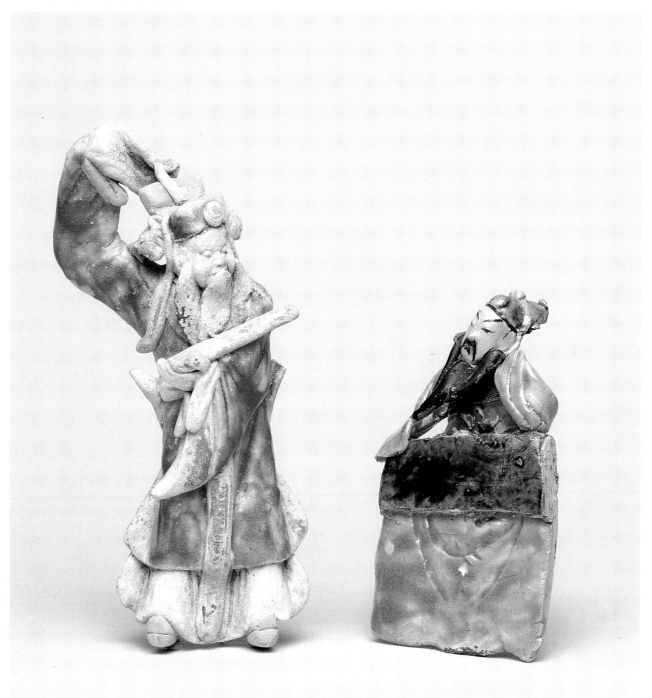

韓愈罷官　Han Yu left　高：13cm

四聘—孝感動天

　　四聘之題材，又作「堯聘舜」或「歷山隱耕」或「孝感動天」，敘述堯因聞舜之德行，親聘於歷山的故事。《盤古至唐虞傳》下卷載，堯因子丹朱不肖，欲求賢自代，許由子州支父皆不受，群臣薦舜，乃召舜，問治天下之策，堯大悅，以娥皇、女英二女妻之，舜攝政二十八年後，堯禪位於舜。本作品為剪粘材質，大象為輔助舜耕田的動物，為本組作品中最明顯的特徵。

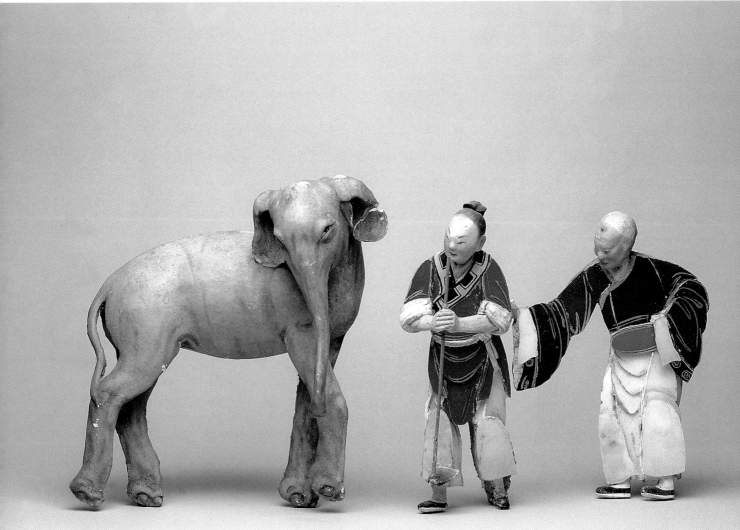

象　Shiang　高：23cm　光復後　　　　舜　Shun　高：22cm　光復後　　　　舜　母
Mother of Shun
高：22cm　光復後

四愛—陶淵明愛菊

秋菊有佳色、秋露掇其英；汎此忘憂特，遠我遺世情。

　　陶潛字淵明，東晉潯陽柴桑人，晉大司馬陶侃曾孫，博學善文，穎脫不羈，著「五柳先生傳」以自況。陶淵明歸里後，飲酒作詩，寄言躬耕自遣，傲視官場中人。淵明性愛菊，字號「花三隱逸者」。後人將淵明愛菊，茂叔（周敦頤）觀蓮，和靖詠梅及子猷愛竹，組合成四愛，為中國文人雅士將生活寄託於山水懷抱或個人獨特嗜好的典型，常被引為雕繪題材，本組作品塑造手法與彩繪用釉手法頗有匠師洪坤福之風格。

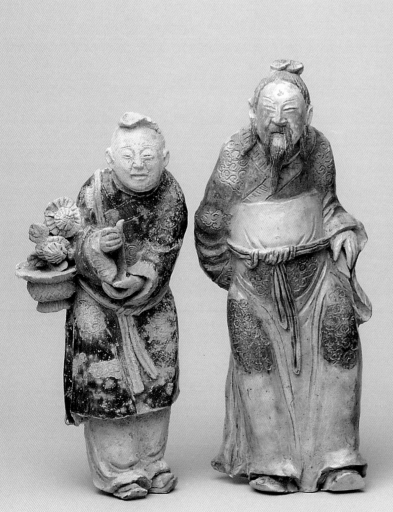

菊花童子	陶淵明	蓮花童子
Chrysanthemum	Tao Yun-Ming	Lotus
高：17cm	高：19.5cm	高：17cm
民國初年（日據後期）	民國初年（日據後期）	民國初年（日據後期）

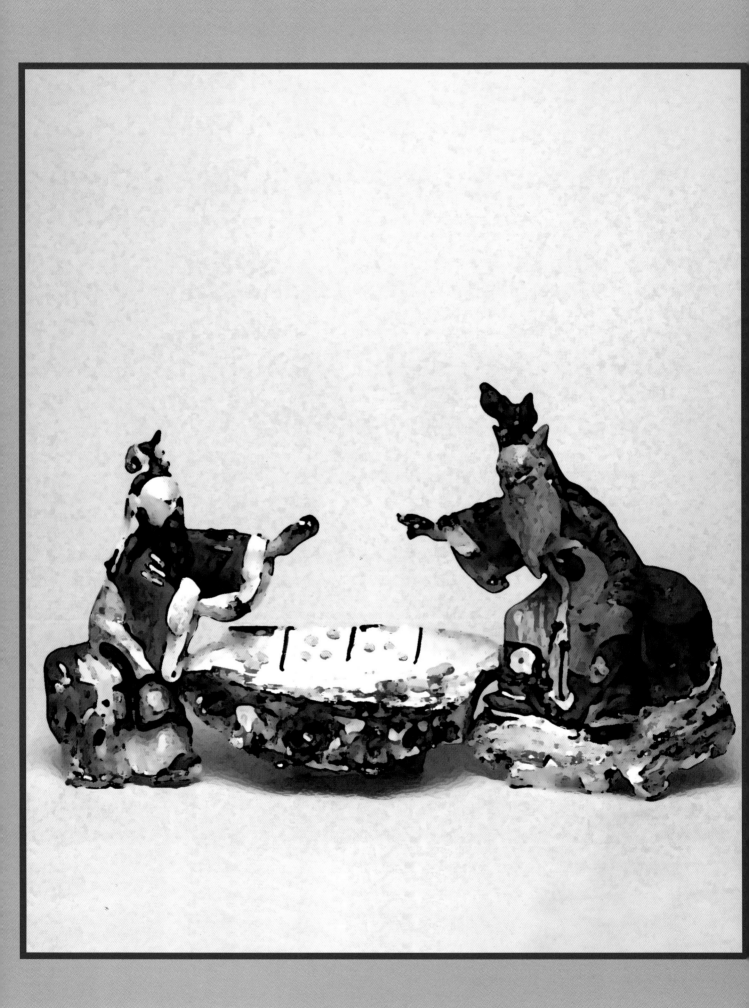

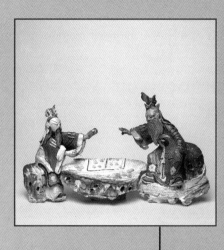

仙佛神話

The Mythology of Immortals

The Mythology of Immortals

八仙傳奇

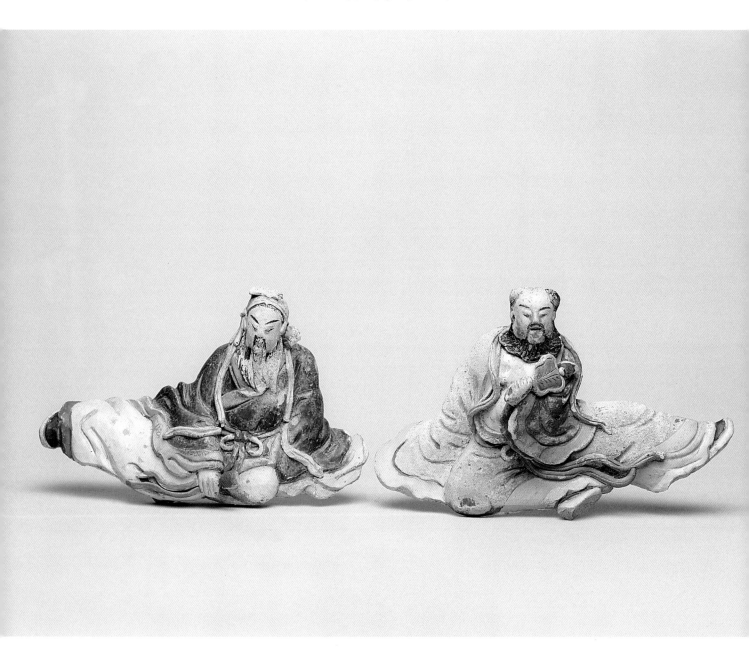

呂洞賓、漢鐘離 Lu Tung-Pin, Han Chung-li　高：12.5cm, 13cm　日據後期

　　八仙是道教的八位神仙，其故事在民間流傳甚廣，台灣寺廟融合釋、道、儒三家精髓，輪迴善惡、陰陽五行、天人合一與社會教化、三綱五常題材皆能裝飾之。明人吳元泰的東遊記「八仙過海」等故事膾炙人口，元代王重陽教盛行，以鐘離為正陽祖師、洞賓為純陽，戲曲扮仙有慶壽、醉八仙、八仙聚會圖亦常見於各大寺廟彩繪與形塑。呂岩，字洞賓，唐蒲州永樂縣人，全真道奉為純陽祖師，相傳生時異香滿室，有鶴入帳而生。

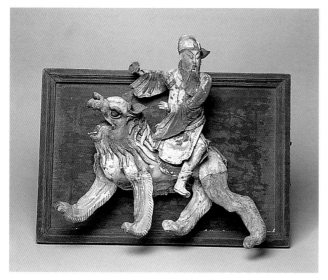

曹國舅 The Royal Cousin Tsao 高：36cm
民國初年（日據後期）

　　八仙之一，名景休，宋仁宗曹皇后之弟，因其弟仗勢妄為，普不獨殺人。至是，包拯審案後伏罪，景休深以為恥，遂隱跡山林，後遇鐘離、純陽，遂渡化引入仙班。

　　本件裝框作品，為寺廟裝飾帶騎人物，民間信仰中曹國舅常以騎象或騎獅造型出現，手持拍板，整件作品人與獸騎分開燒製，再以灰泥組裝。

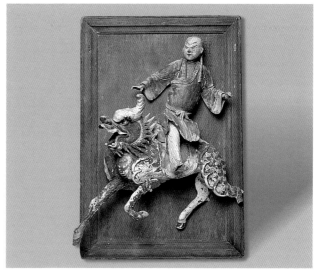

藍采和 Lan Tsai-he 高：41cm
民國初年（日據後期）

　　八仙之一《太平廣記》謂他，衣破藍衫，一足靴，一足跣，夏則絮，冬則臥於雪，持長拍板，常醉踏歌，以長繩串錢，拖地而行，相傳為五代時人，民間裝飾常以三角蟾蜍為其坐騎，造型與劉海蟾相類似，本件作品為麒麟與傳統略有出入，且倒騎獸，可能為拆裝組合時誤植坐騎與人物。作品以水釉與寶石釉交互運用。

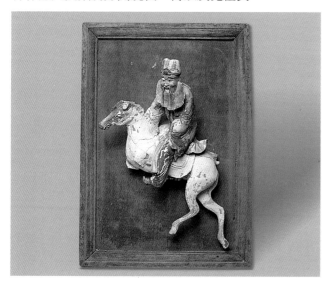

張果老 Chang Kuo-lao 高：40cm l
民國初年（日據後期 ）

　　張果老，晉州人（一稱邢州）號洪崖子，仙書秘典，無所不通，唐玄宗時，齒髮已衰朽不堪，相傳為大地初闢時之蝙蝠精轉世，倒乘驢，日行數萬里，休則疊如紙，置巾箱中，乘則以水噀之還成驢矣，學問淵博，好穿素袍，附居山之陰，就學於玄女，民間奉為八仙之列。本作品原裝飾於寺廟宅第之牆堵，低溫釉上彩繪製燒成。

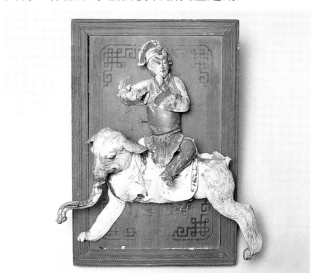

韓湘子 Han Hsiang-tze 高：42cm
民國初年（日據後期 ）

　　唐吏部侍郎韓愈外甥，忘其名姓，幼而落拓不讀書，好飲酒，少學道，落魄他鄉，久而始歸，值韓愈生辰宴，怒之，韓湘獻薄技，覆土傾刻花，愈貶潮州至藍關時，曾贈湘詩。宋朝時，始將韓湘列名八仙，傳說其曾從呂洞賓學道，民間常以韓湘騎牛吹蕭之牧童造型出現，本作品以白象為坐騎較為罕見。

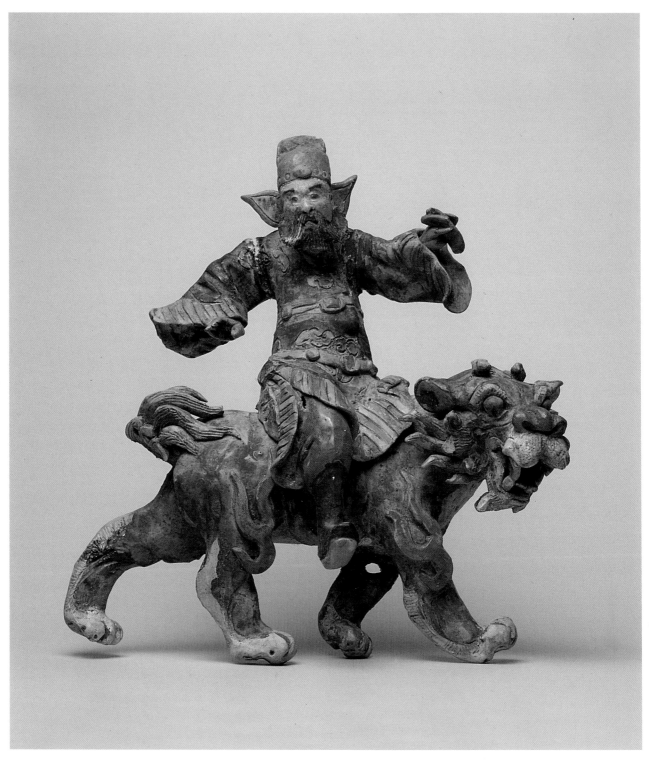

曹國舅 The Royal Cousin Tsao 高：26.5cm 光復後

　　民間八仙之一，名景休，宋仁宗曹皇后之弟，因其弟仗勢妄為，普不獨殺人。至是，包拯審案後伏罪，景休深以為恥，遂隱跡山林，後遇鐘離、純陽，遂渡化引入仙班。

　　民間信仰中曹國舅常以騎象或騎獅造型出現，手持拍板，朝服笏帶裝扮。

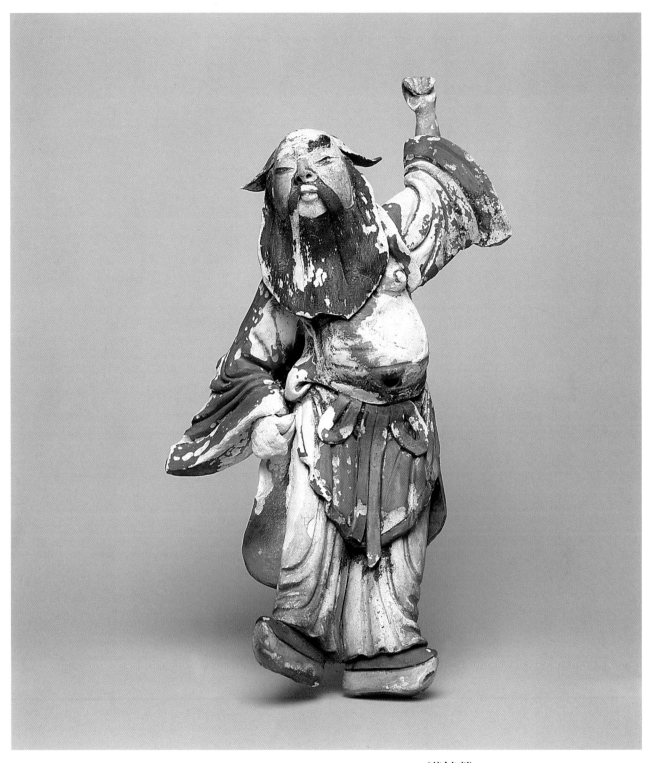

漢鐘離 Chung-li 高：35cm 光復後

漢鐘離，姓鐘離名權，字雲房，京兆咸陽人，仕漢為將軍，後隱晉州羊角山，相傳漢鐘離掌群仙錄，元時全真道奉為正陽祖師，列為北五祖之一，唐時曾出度呂純陽，在傳統民間信仰裡，被奉為中八洞八仙，常見於建築門楣、八仙采與廟頂中脊堵位置。本件為光復後作品，高溫素燒後，再以釉上彩燒繪製成，釉燒溫度約800℃。

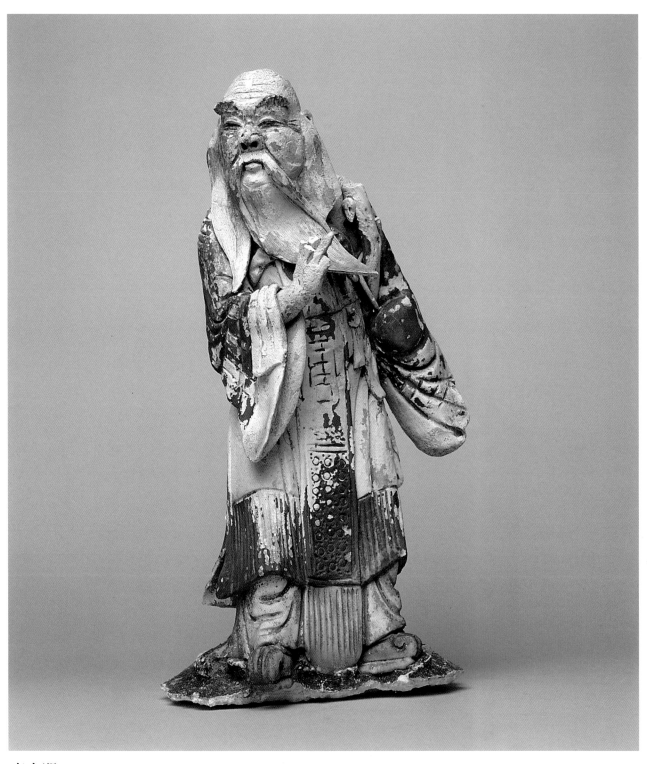

東方朔 Tung Fang-shuo　高：29.5cm　光復後

　　東方朔、字曼倩，平原厭次人，善詼諧滑稽，長於才文。相傳為歲星精，自入仕漢武帝，天上歲星不見，至其死後，星乃出。《博物志》、《漢武故事》等書，皆記載東方朔偷西王母蟠桃的故事，另有一故事曰，武帝得不死酒，以示東方朔，朔一飲而盡，帝欲殺之，朔曰：「殺朔若死，此為不驗，以為有驗，殺亦不死」。世人皆喜以東方朔圖為裝飾，寓意頌祝長壽。本件作品為光復後作品，燒製溫度較日據前、中期略高，整件作品以釉上彩（日本水彩釉）彩繪，為民國三十八年兩岸斷航後，寶石釉貨源中斷時之代表作品，深具斷代意義。

南北斗星君對奕

南斗即二十八宿中之斗宿，北方玄武之第一宿，因與北斗位置相對，故名。在戰國時代，南北斗一起在民間信仰中占重要地位，早期道教宣揚南斗註生，北斗註死，之後民間便將南斗稱為延壽司，北斗專掌壽夭，原為自然崇拜，後世將星神人格化，南北斗星對奕，或有相互較勁之意，象徵生死在彈指之間。

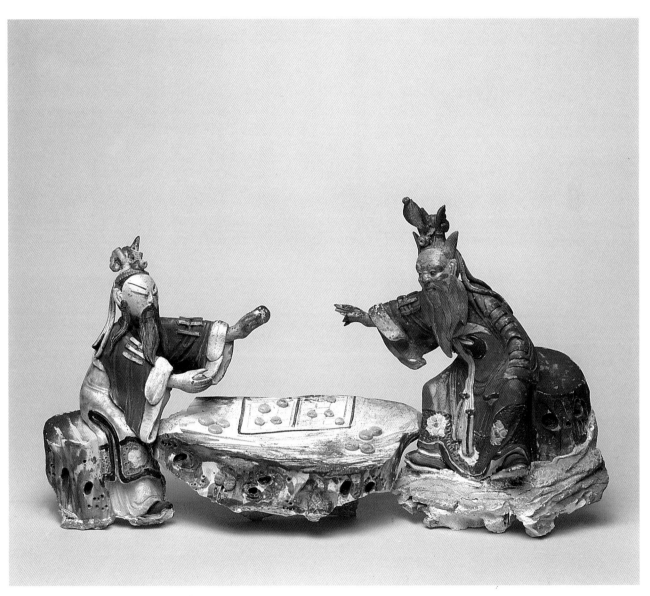

南斗、北斗星君對奕　The God of Southern Star and the God　高：18.5cm　民國初年（日據後期 ）

壽翁

　　壽星、列宿之首，故曰壽。《史記・天官書》：「狼比地有大星，曰南極老人，老人見，治安；不見，兵起，常以秋分時，候之於南郊。」秦時已有壽星祠，唐開元二十四年，詔曰：「德莫大於生成，福莫先於壽考」，宜令所司特置壽星壇，宜祭老人星」。民間以南極仙翁為壽星、祈福壽。本作品為素燒之後，上膠彩繪色（未釉燒），壽翁頭部特長為其特色，頭身比例為1：4，此係承續自古畫稿。此題材常見於寺廟正脊位置，通常造型為手捧桃、持拐杖，旁立白鶴與童子。

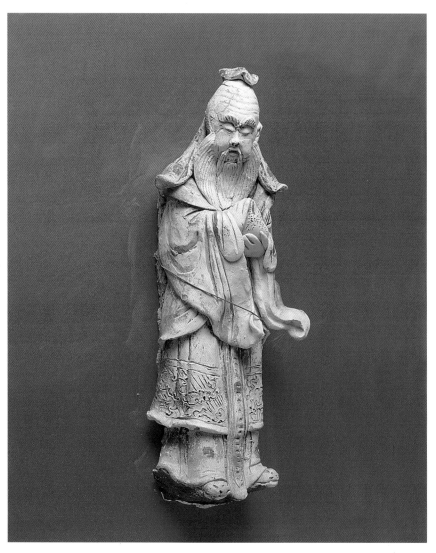

壽 翁
The Elder Man
高：31cm
光復後

仙佛人物

　　仙佛人物為寺廟宅第裝飾中常見之題材，深受道教祈祥納福，八卦陰陽五行概念影響，如八仙賀壽、瑤池赴會、群仙會……等。皆為傳統仙佛題材，本組作品裝飾素樸，胭脂紅質感頗佳值得細細玩味。

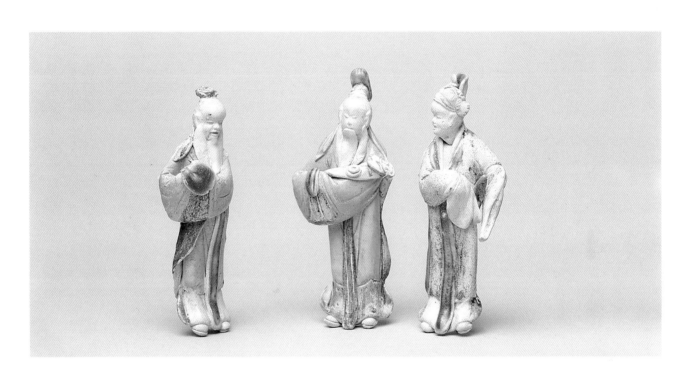

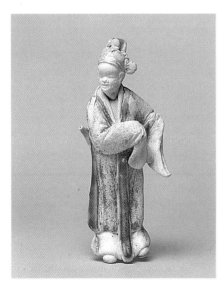

仙佛人物之一
The Immortals
高：12cm
清末民初（日據前期）

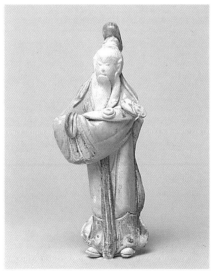

仙佛人物之二
The Immortals
高：12cm
清末民初（日據前期）

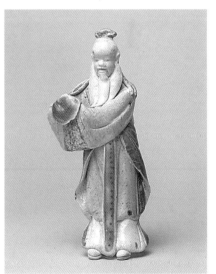

仙佛人物之三
The Immortals
高：11cm
清末民初（日據前期）

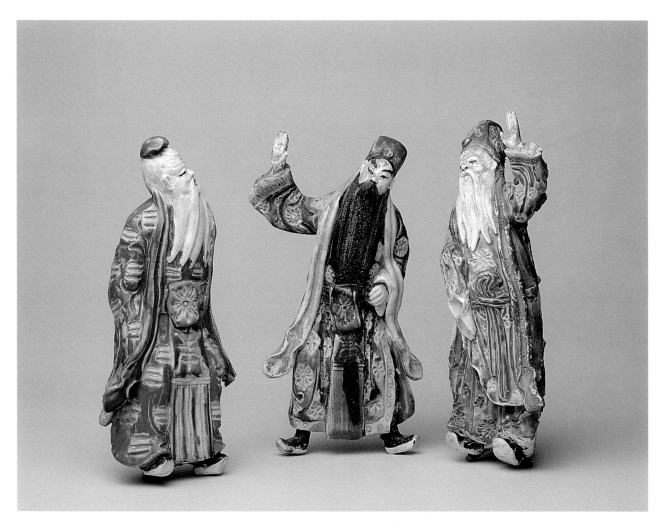

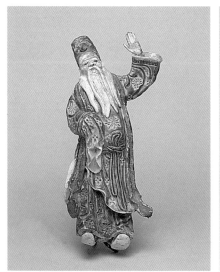

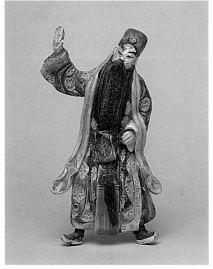

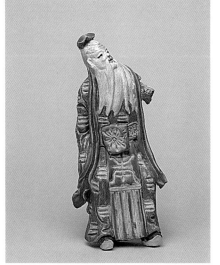

仙佛人物之四	仙佛人物之五	仙佛人物之六
The Immortals	The Immortals	The Immortals
高：19.5cm	高：19.5cm	高：19.5cm
清末民初（日據前期）	清末民初（日據前期）	清末民初（日據前期）

　　仙佛人物為寺廟宅第裝飾中常見之題材，深受道教祈祥納福，八卦陰陽五行概念影響，如八仙賀壽，瑤池赴會，群仙會…等，皆為傳統仙佛題材。本組作品服飾刻花華麗，八卦衣、掛髯口等戲曲味十足。

渭水聘賢

「自別崑崙地，俄然二四年。商都榮半載，直諫在君前。棄卻歸西土，磻溪執釣先。何日逢真主，披雲再見天。」

子牙自棄朝歌，救助逃難居民逃至西岐界，隱於磻溪，垂釣渭水，一意守時候命，不管閒非，日誦「黃庭」，悟道修真。苦悶時則持絲綸倚綠柳垂釣，時時心上崑崙，刻刻念隨師長，難忘道德。日坐垂楊之下見滔滔江水，徹夜東行無盡無休，熬盡人間萬古，直到文王夜夢飛熊，始來渭水訪賢，此後便能一展長才，助文王一匡天下。

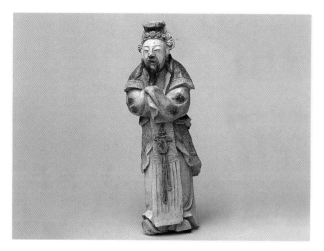

周文王
The King Wen of Chou
高：18.3cm
清末民初（日據前期）

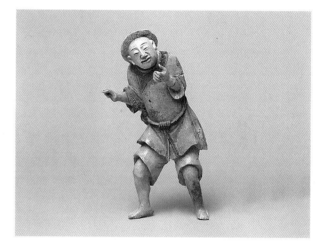

武吉
Wu Chi
高：17cm
清末民初（日據前期）

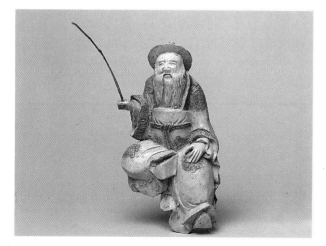

姜子牙
Chiang Tze-ya
高：15cm
清末民初（日據前期）

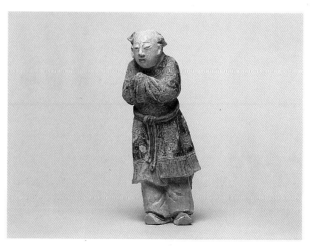

書 僮
The Page Boy
高：15.2cm
清末民初（日據前期）

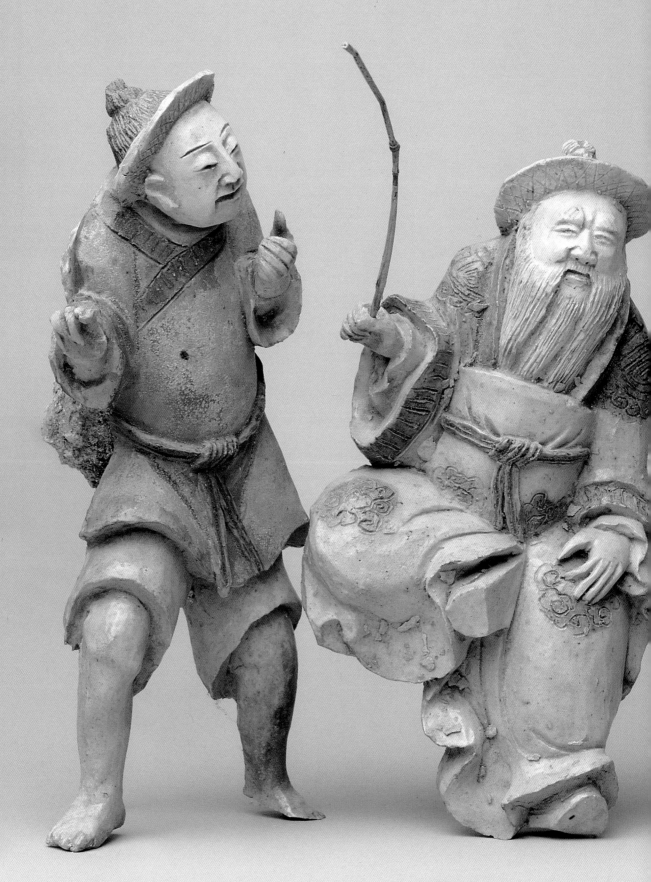

渭水聘賢

　　四聘故事之一，故事敘述商紂王暴虐無道，周文王想興師伐罪，但苦無賢人輔佐，一日，夜夢飛熊入帳，卜卦後，至山林遇樵夫武吉，探得姜尚道號飛熊，即令其引領往渭水河畔見七十老翁姜子牙，親自為子牙拖車，拜為上相輔佐伐紂。本件作品，掛寶石釉，樸素釉彩風格與人物造型捏塑刻劃技法，頗有早期廈門派匠師風格，戲堵中，姜尚專心漁釣，願者上鉤之神情與樵夫武吉引領帶路之造型頗為傳神。

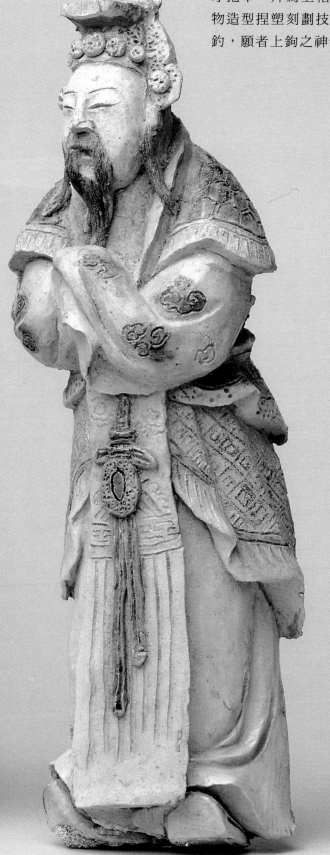
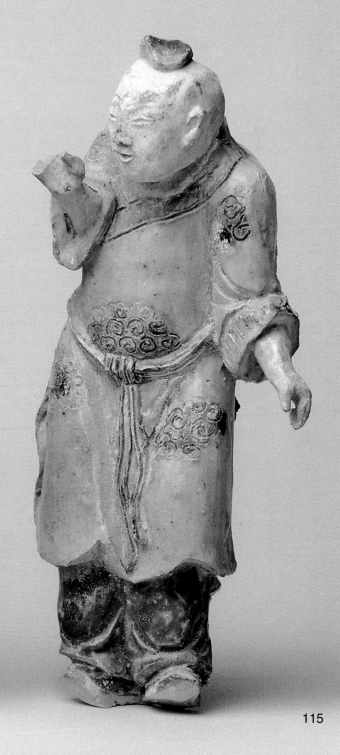

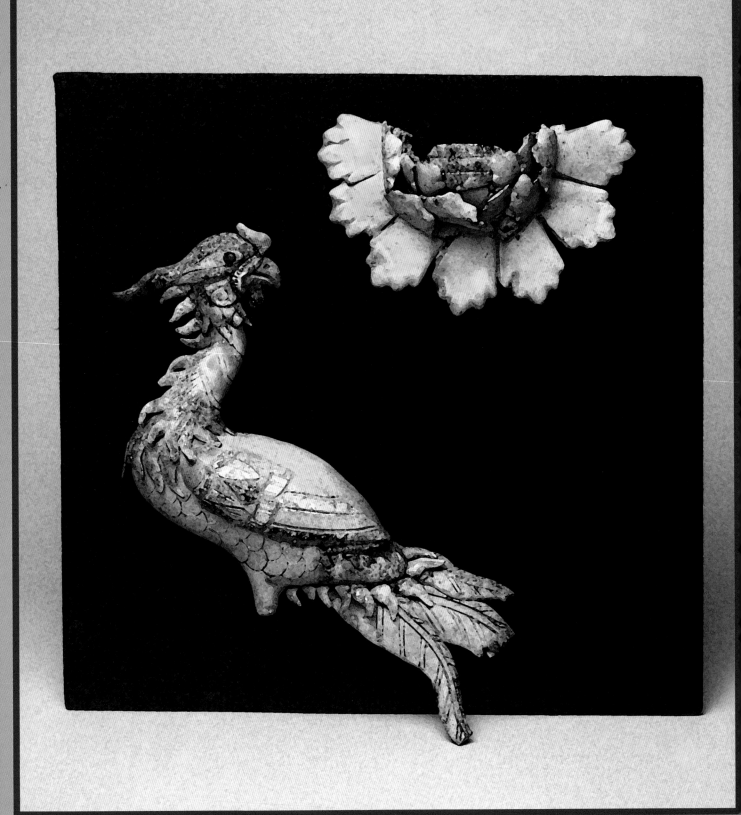

建築裝飾

Decorations in Architecture

Decorations in Architecture

窈窕淑女

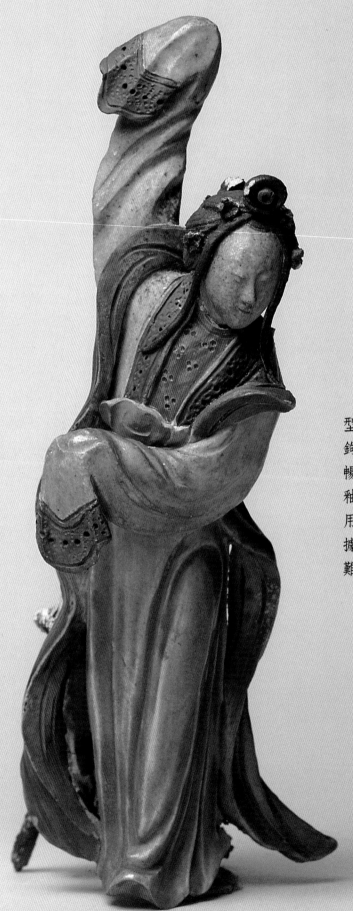

仕女舞蹈之造型，竹子與小花匙塑刀鉤勒技法，衣褶逼真流暢，一氣呵成，紅丹生釉與日本水釉交互運用，創作年代大約為日據後期，技法純熟，是難得之佳作。

仕女　A Lady
高：22.6cm
民國初年（日據後期）

118

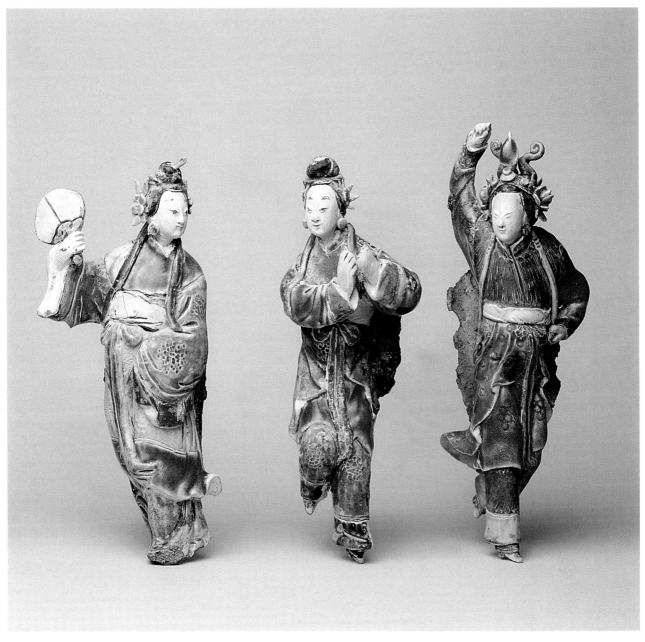

二美圖　The Three Beauties　高：20cm, 20cm, 18cm　清末民初（日據前期）

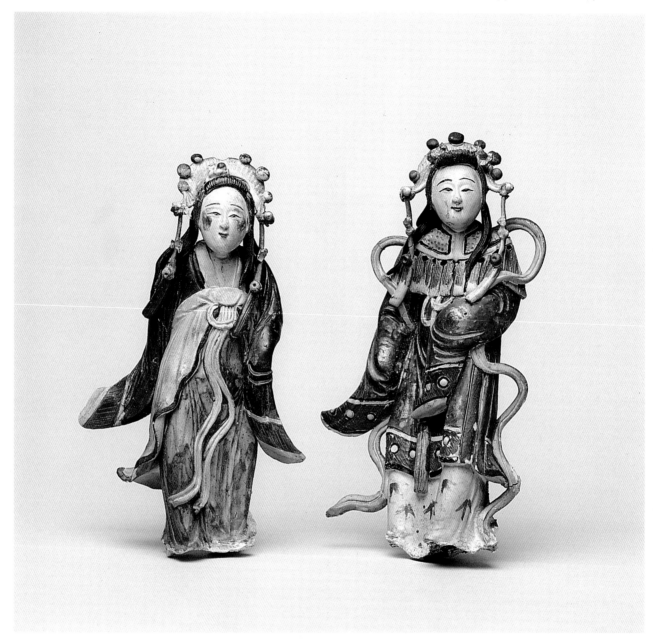

仕女　A Lady　高：14.5cm, 16cm　民國初年（日據後期）　陳專友

　　本作品為寶石釉與日本水釉混合彩繪燒製，
造型身段與形塑技法為陳專友風格，衣飾華麗繁
複，頭戴七星額子，披雲肩，彩帶等裝飾，深受
戲曲服飾影響。

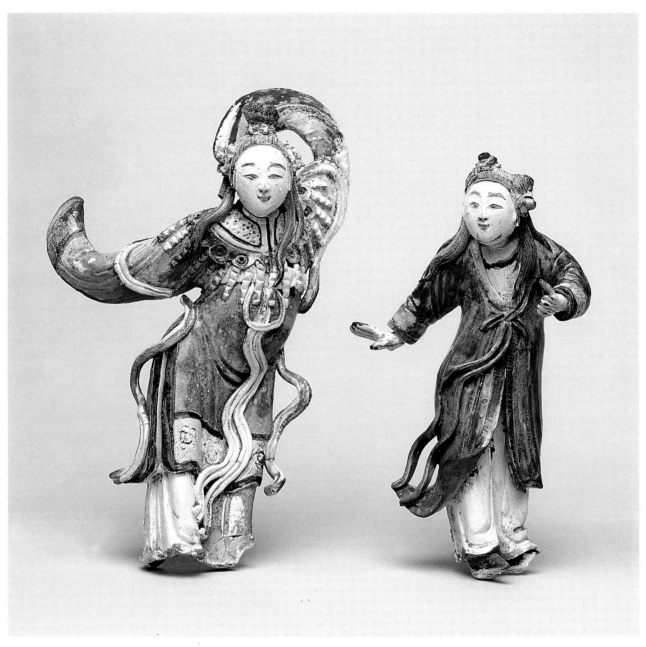

仕女　A Lady　高：17.5cm, 14.5cm　民國初年（日據後期）　陳專友

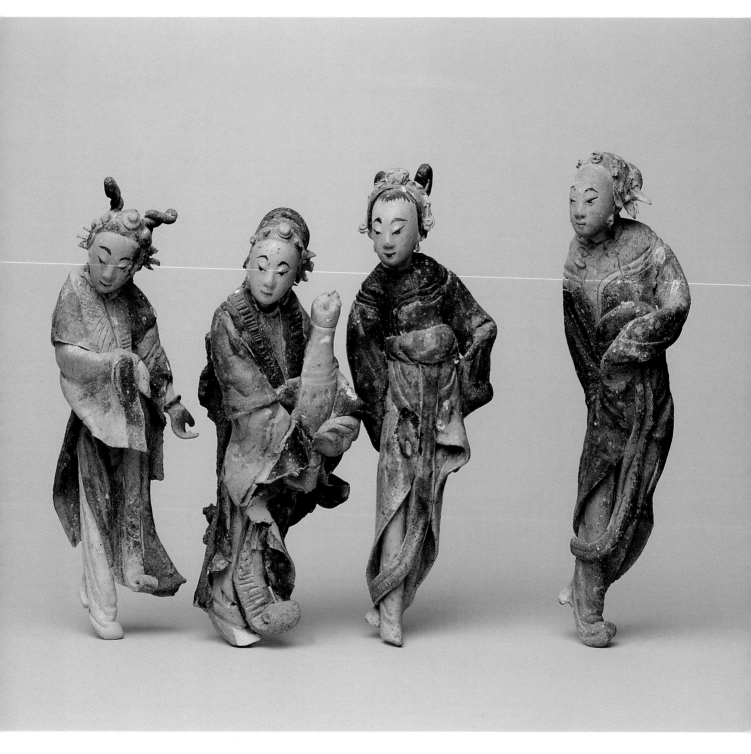

四大美女 The Four Beauties 高：14cm, 15cm, 16cm, 16cm 清

　　古人把王昭君、楊貴妃、西施、貂嬋等美人，排列組
合為四大美女。本組作品以紅丹生釉彩繪燒製，泥片貼合
技法，寫意而不細緻，不講究工筆、衣褶飄逸，姿態婀
娜，其中昭君抱琵琶的造型較明顯易辨認。

帝王將相

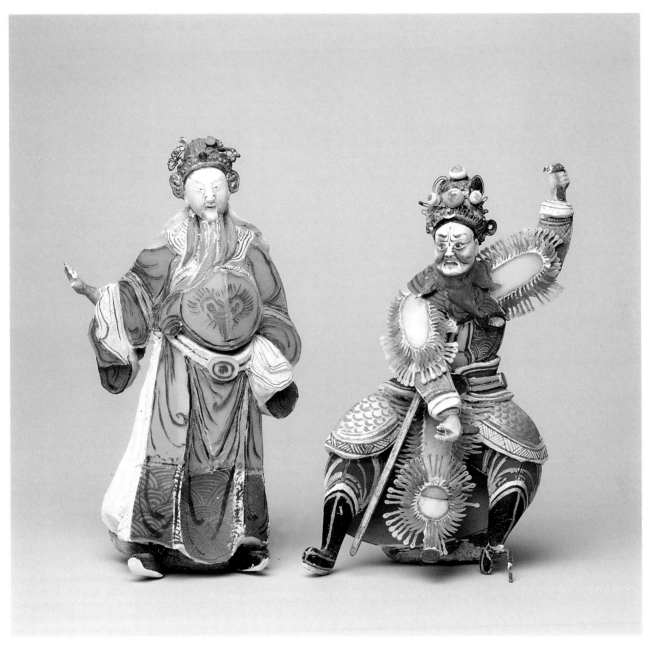

文官、武官 The Civil Officer 高：22cm, 21cm

　　剪黏作品，即以灰泥塑形後，以陶片或
玻璃片裁剪，後再黏貼鑲嵌，故謂剪黏。在
台灣早期匠師中，剪黏與交趾陶不分家，剪
黏作品以塊面呈現、造型較剛性；與泥土塑
造之交趾陶呈柔性線條相異，風格表現獨
特。本作品刻意模仿何金龍風格，鎧甲剪工
細緻，玻璃材質色彩艷麗，但相對於陶片剪
黏，渾厚度則仍有差別。

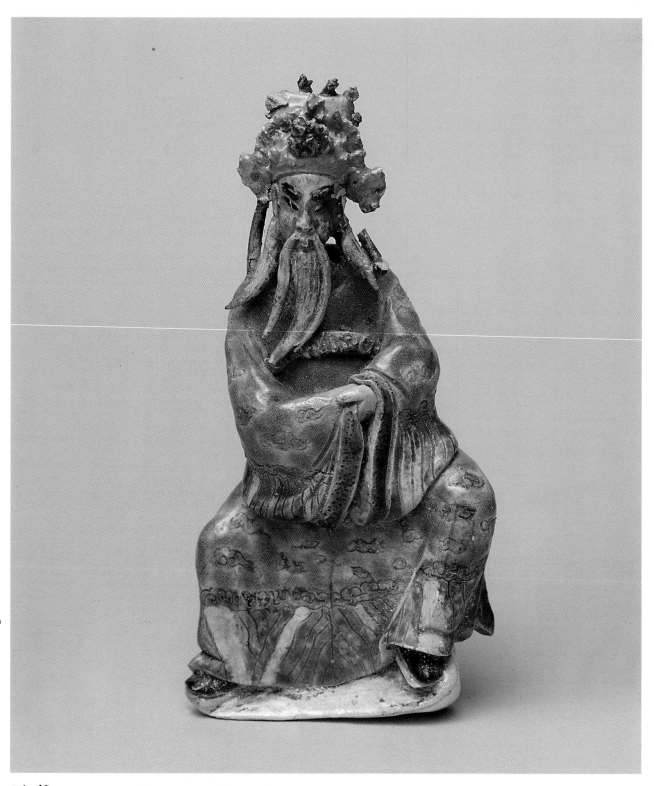

王 爺　A Nobleman　高：13.5cm　清

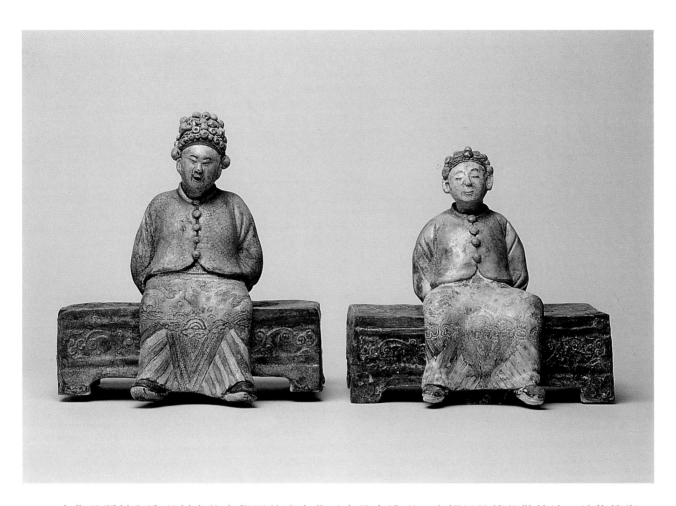

本作品題材與造型刻意仿自學甲慈濟宮葉王皇子之造型，衣褶以竹篦鉤勒技法，線條簡潔，紋飾刻劃細緻，技法與釉色質感，皆與葉王相似，但傳神度則略遜一籌，其中一尊頭部與身體曾經修補過，為不同時期作品。

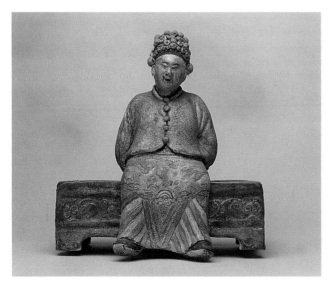

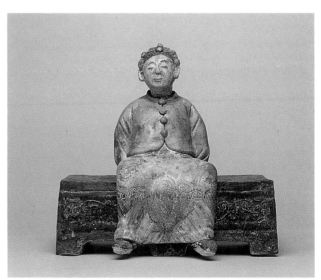

皇 子 The Prince 高：17cm 清末民初（日據前期） 皇 子 The Prince 高：16cm 清末民初（日據前期）

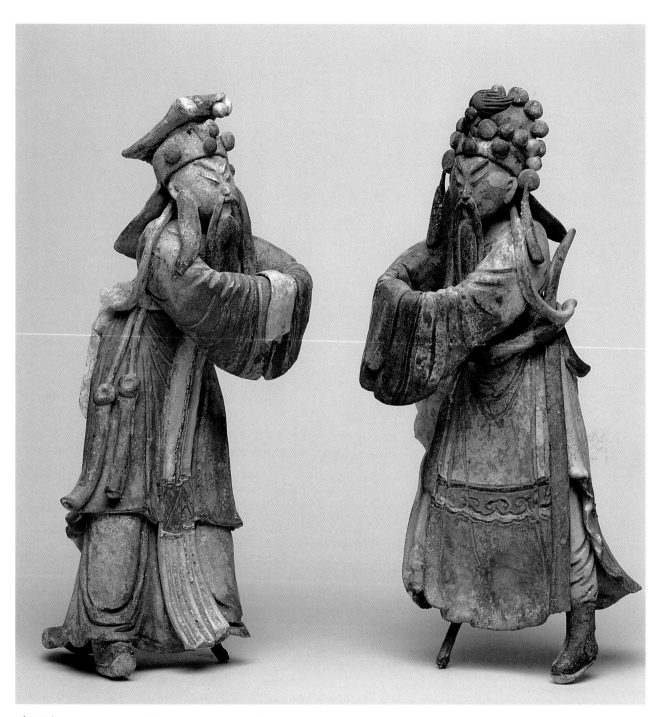

帝 王 The Emperor 高：23cm, 23cm 光復後

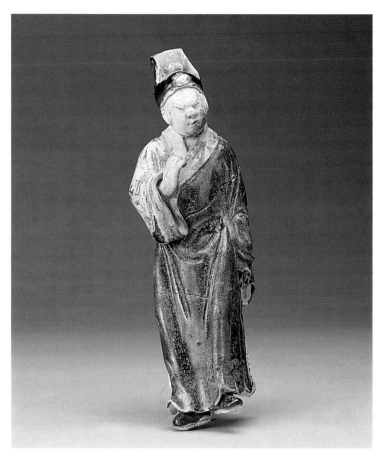

文 人
The Literary Man
高：17cm
清（館藏）

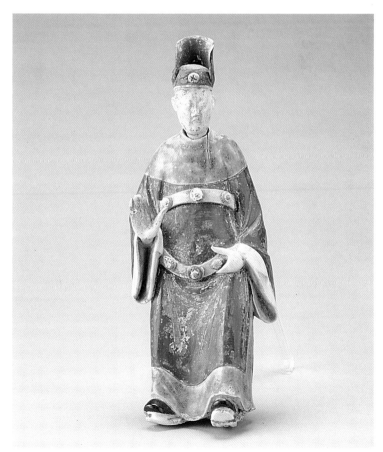

文 人
The Literary Man
高：25cm
清（館藏）

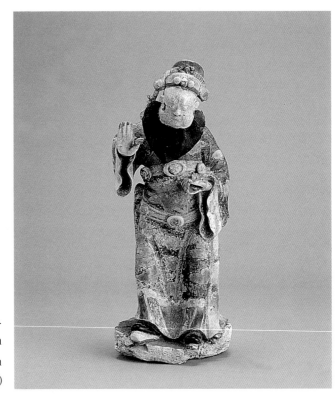

文 人
The Military Man
高：26cm
清（館藏）

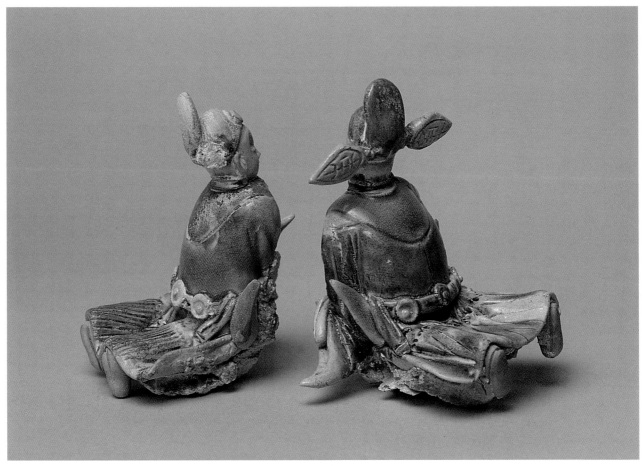

狀元拜壽　The "Chuang-yun" Comes to Congratulate The Birthday　高：7cm, 8cm　清

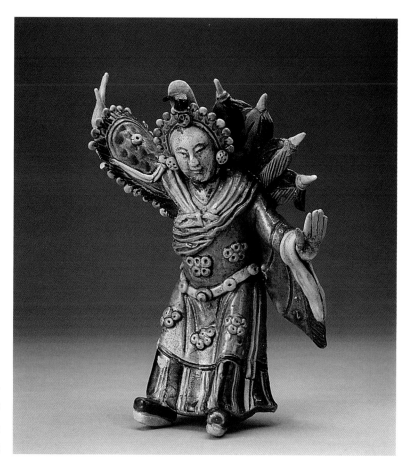

武 人
The Military Man
高：15.5cm
清（館藏）

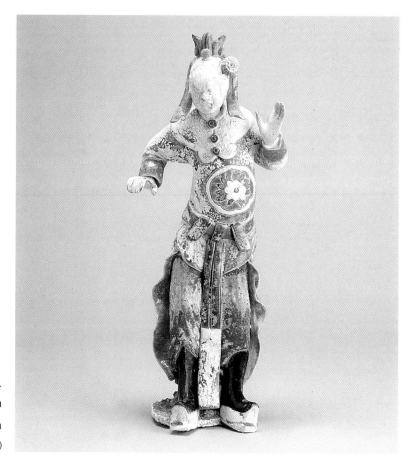

武 人
The Military Man
高：26cm
清（館藏）

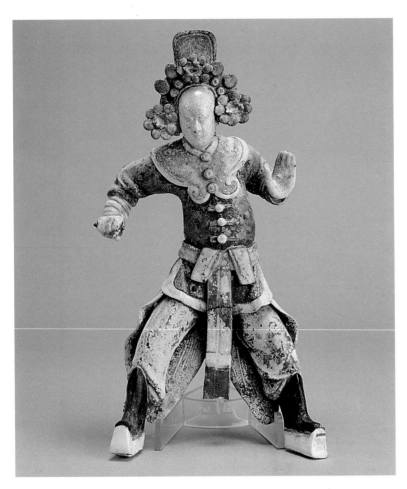

武 人
The Military Man
高：26cm
清（館藏）

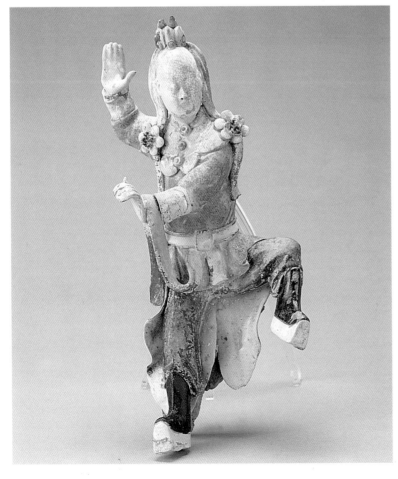

武 人
The Military Man
高：24cm
清（館藏）

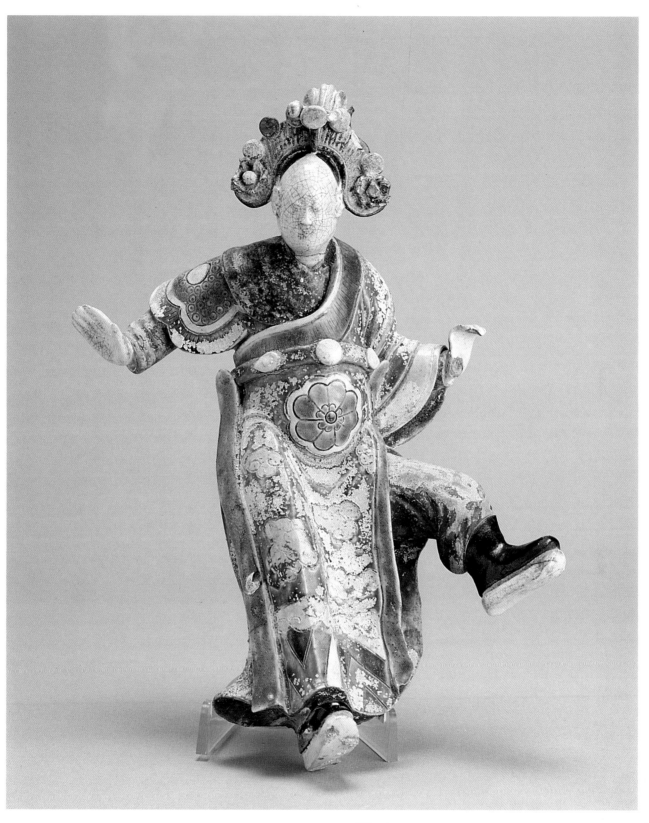

武 人　The Military Man　高：17cm　清（館藏）

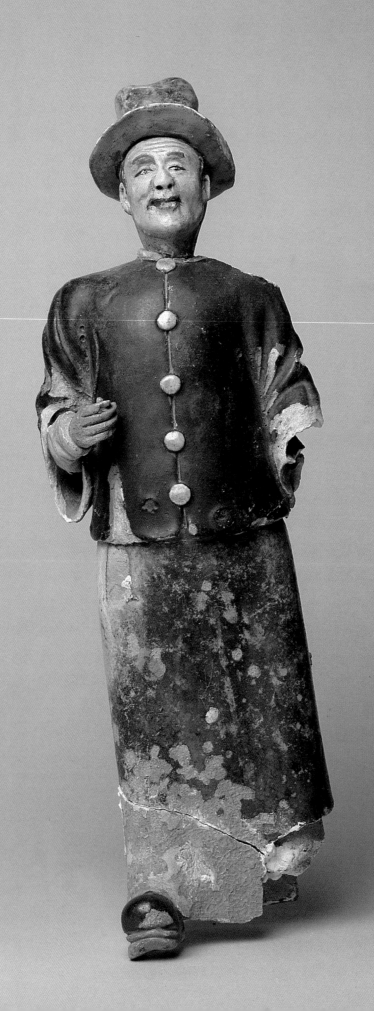

仕 紳
The Gentlement
高:28cm

漁樵耕讀

　　漁樵耕讀，即為古時之士農工商，用以比喻世間百業行行出狀元，常見於寺廟水車堵與墀頭角位置。本作品以竹篦鉤勒衣褶技法，用色單純，寶石釉彩繪燒製，以古黃色為基調。漁夫"喜獲大魚"之造型，漁與餘諧音，為祈祥納福之題材。

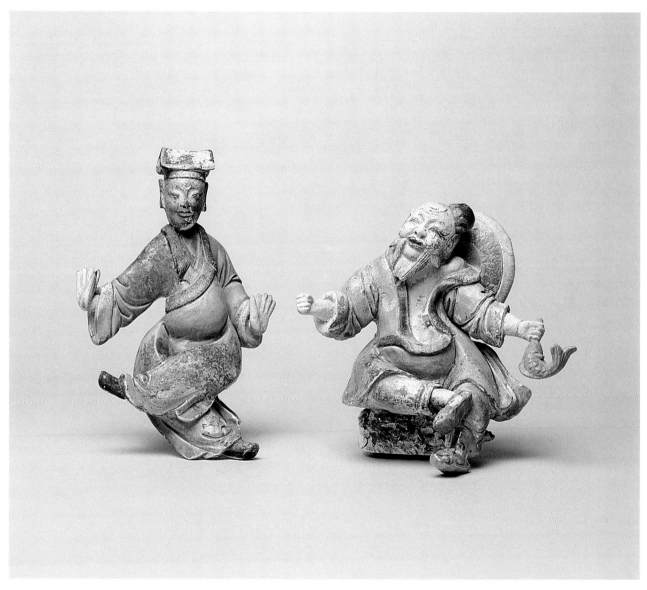

漁夫、士子　The Fisherman　高：13cm, 15cm　清

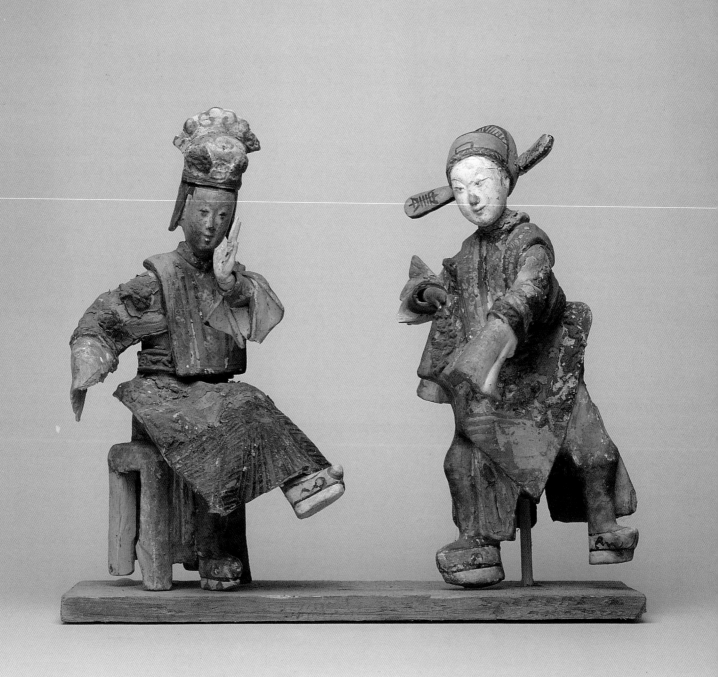

新郎、新娘（貿易瓷）　The Bride and the Groom　高：23cm　清初

　　本作品為貿易瓷，背面有廠商名（合利）落款，採低溫
釉彩繪燒製成，做為擺飾收藏之藝品，紋飾與色彩極為華
麗，充份展現祈祥納福，喜慶喜悅的氣氛。

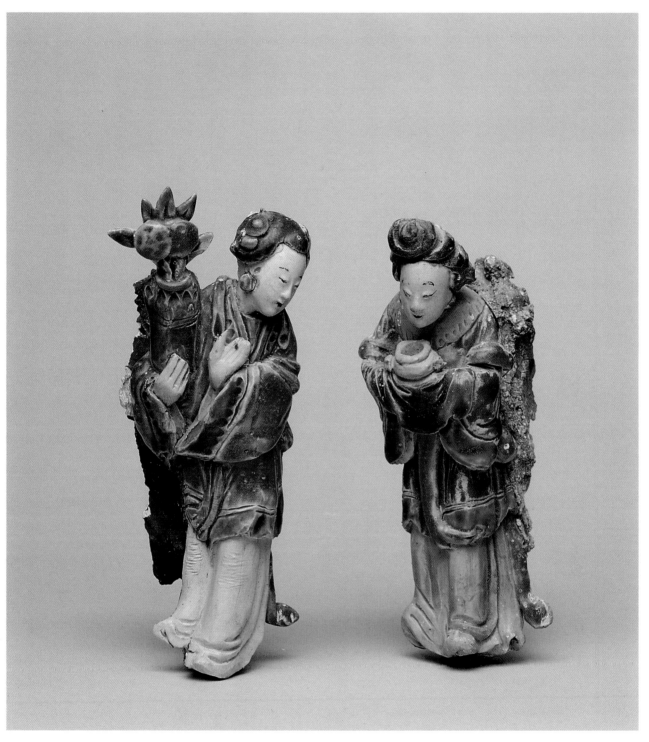

添花、進爵 Bringing the Flower of Fortune　高：13cm, 13cm　清

　　添花進爵相對於加官進祿，是民間雕繪中祈祥納福之常見題材，取器物、花卉之諧音或象徵，用以祈求心願，以捧冠（官）、鹿（祿）、祈求加官進祿，相對之一方則飾以捧牡丹花（添花）、爵（古時一種三角飲酒器），合稱添花進爵。本作品添花進爵、寶石釉色穩定、鮮艷，唯匠師以香爐代替爵，與事實不符合。

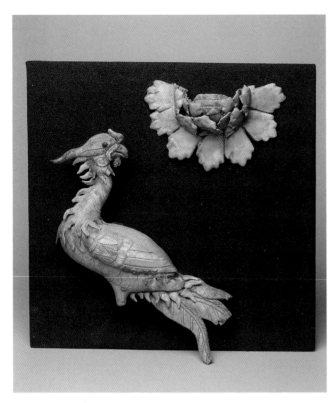

富貴鳳凰
The Phoenix
高：26cm
清

　　牡丹為百花之王，寓意富貴，鳳凰乃百鳥之長，俗稱鳥王，雄性為鳳，雌性為凰，古人認為此鳥是能知天下治亂的靈鳥，只有明君當朝，天下太平時才出現，被列為四靈之一。牡丹鳳凰為民間喜愛裝飾之圖騰，常見於建築之對看牆頂堵、腰堵或屋脊在鳥堵位置，取鳳凰為封王之偕音，寓意富貴封王，若配上駿馬於鳳凰之下，寓意為馬上封王，若搭配麒麟，寓意祈（麟）子富貴封王，皆為常民祈祥納福之意。

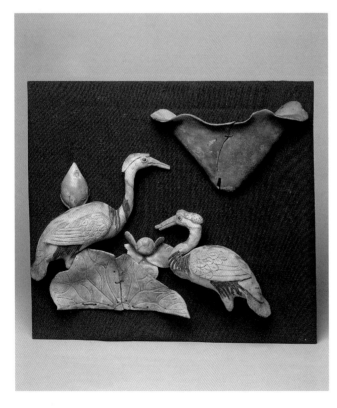

一品清蓮
The Lotus
高：26cm
清

　　鶴有一品鳥之雅名，蓮花是花中君子，出污泥而不染，青蓮與清廉同音同聲，古人把丹頂鶴立於荷田，藉諧音為「一品清蓮」，教化子弟為官當清廉簡樸。此類題材常見於宅第寺廟之對看牆頂堵或腰堵位置，本作品原為台南麻豆某古厝民宅之建築裝飾，年代甚久遠，構圖相對稱，寶石釉燒成，經年歲錘鍊後，越凸顯釉色溫潤之質感。

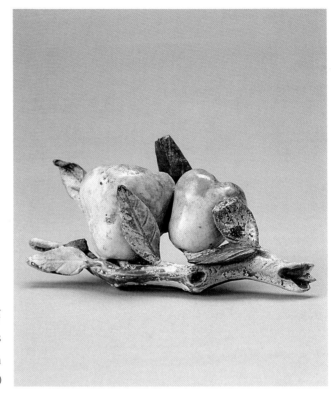

蓮 霧
The Wax Apples
高：6cm
清（館藏）

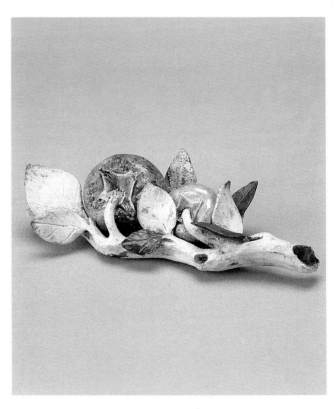

柿 子
The Persimmons
高：15cm
清（館藏）

取柿子為雕塑題材，在
藉諧音取「事事如意」之吉
祥寓意。

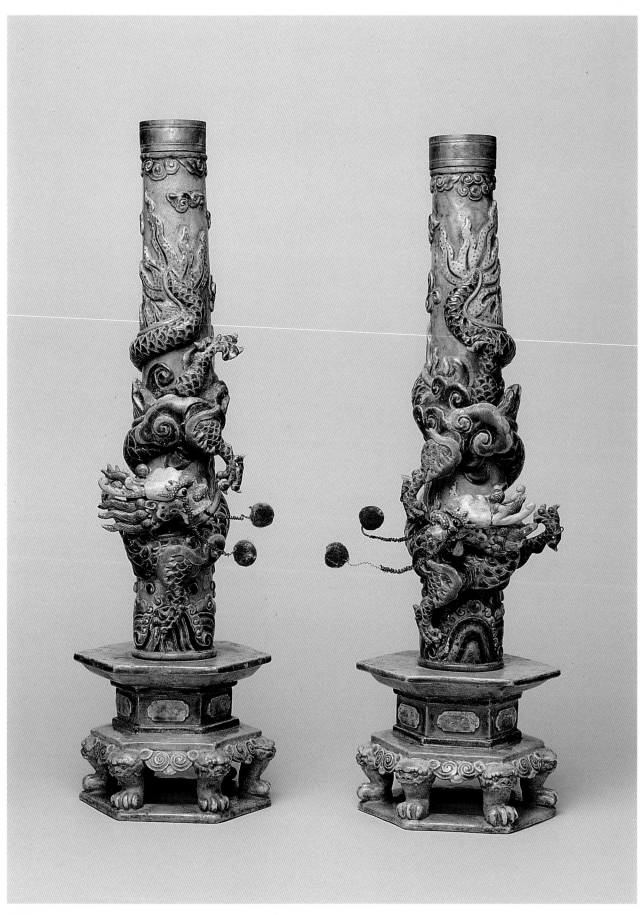

燭台　Candlestick　高：46cm　清　葉王

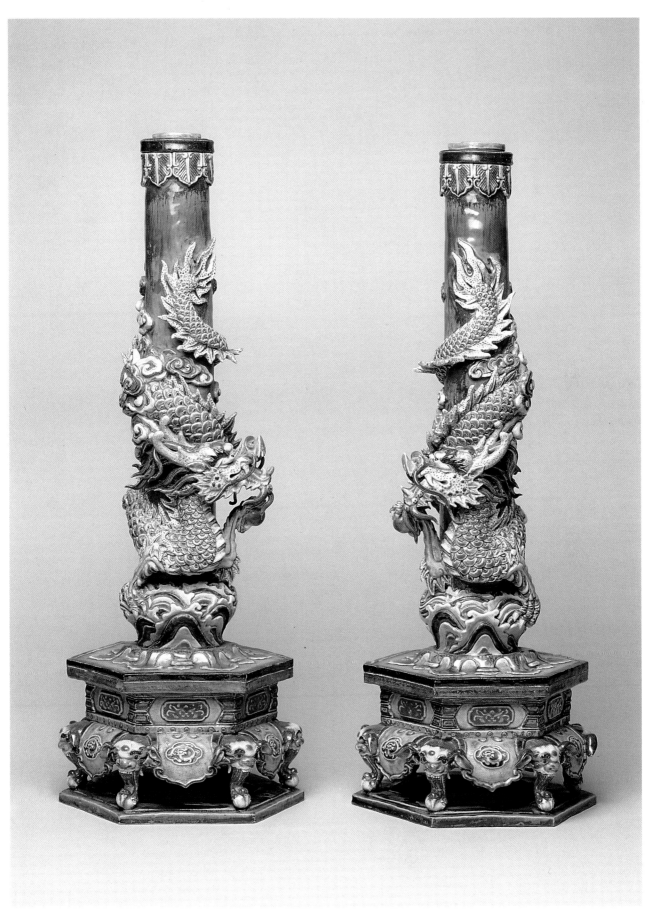

燭台　Candlestick　高：46cm

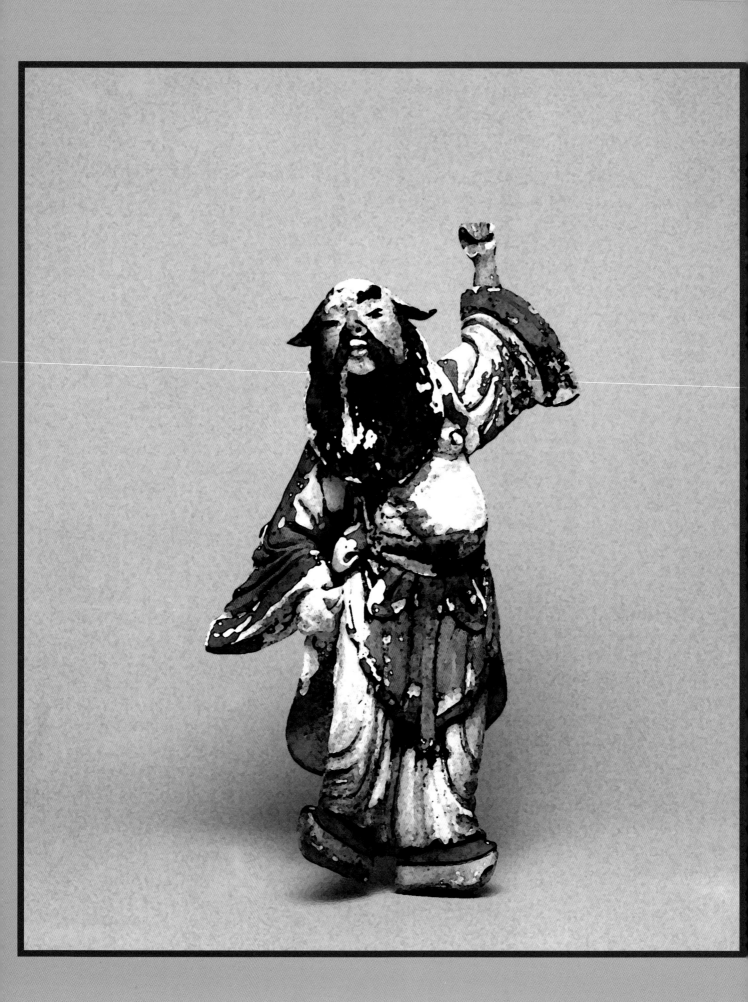

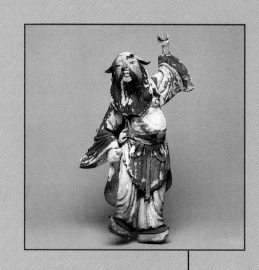

附　錄

Appendix

Appendix

台灣交趾陶師承流派世系概覽表

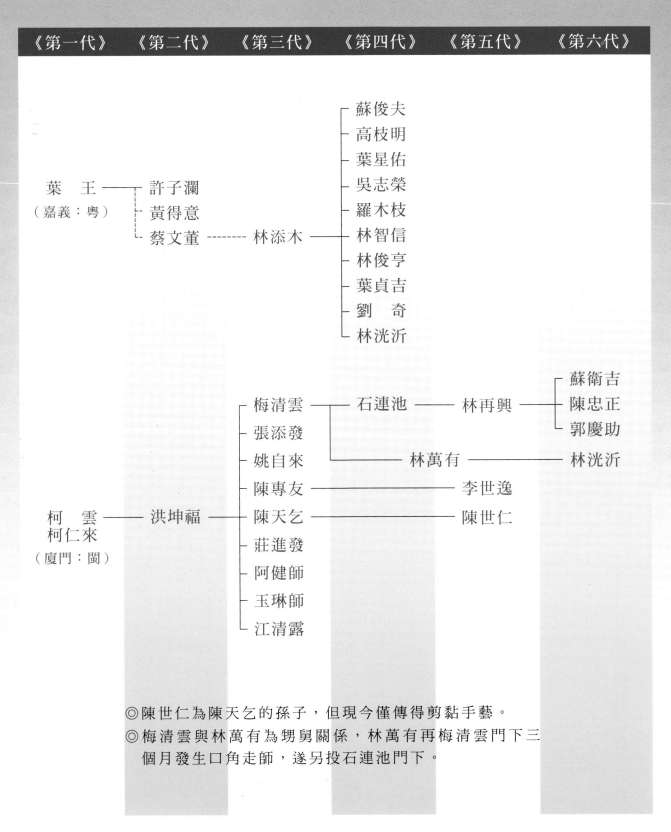

《第一代》	《第二代》	《第三代》	《第四代》	《第五代》	《第六代》

葉 王
（嘉義：粵）
├ 許子瀾
├ 黃得意
└ 蔡文董 ------ 林添木
├ 蘇俊夫
├ 高枝明
├ 葉星佑
├ 吳志榮
├ 羅木枝
├ 林智信
├ 林俊亨
├ 葉貞吉
├ 劉 奇
└ 林洸沂

柯 雲 —— 洪坤福
柯仁來
（廈門：閩）
├ 梅清雲 —— 石連池 —— 林再興 ┬ 蘇衛吉
│ ├ 陳忠正
│ └ 郭慶助
├ 張添發
├ 姚自來 —— 林萬有 —— 林洸沂
├ 陳專友 —— 李世逸
├ 陳天乞 —— 陳世仁
├ 莊進發
├ 阿健師
├ 玉琳師
└ 江清露

◎陳世仁為陳天乞的孫子，但現今僅傳得剪黏手藝。
◎梅清雲與林萬有為甥舅關係，林萬有再梅清雲門下三
　個月發生口角走師，遂另投石連池門下。

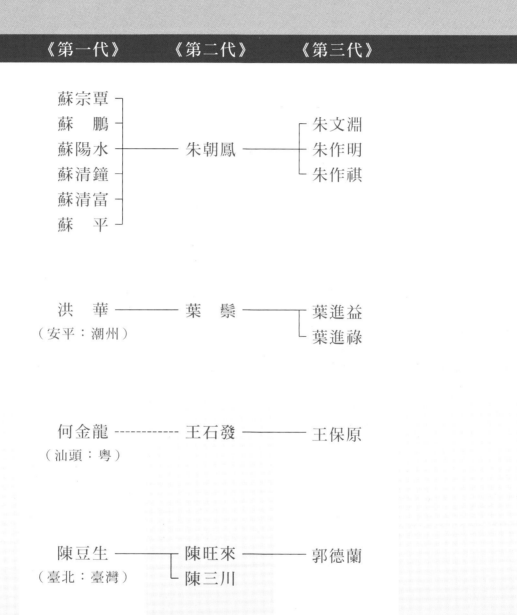

《第一代》	《第二代》	《第三代》

蘇宗覃
蘇　鵬
蘇陽水 ── 朱朝鳳 ── 朱文淵
蘇清鐘　　　　　　朱作明
蘇清富　　　　　　朱作祺
蘇　平

洪　華 ──── 葉　鬃 ── 葉進益
（安平：潮州）　　　　葉進祿

何金龍 ------------ 王石發 ──── 王保原
（汕頭：粵）

陳豆生 ──── 陳旺來 ──── 郭德蘭
（臺北：臺灣）　陳三川

附註：本表主要參考李乾朗《傳統營造匠師派別之調查研究》、《台灣寺廟建築之剪黏與交趾陶的匠藝傳統》，曾永鴻《林添木交趾陶藝術之研究》，林振德《台灣交趾陶的主要流派》等文章並依據林再興老師口述之綜合試作。

彩塑人間：臺灣交趾陶藝術展 ＝ Moulding
life in colorful clay：the art of
Taiwan Chiao-chin pottery／國立歷史博物
館編輯委員會編輯. －－臺北市：史博館，民
88
　　面；　　公分
ISBN 957-02-5127-1（平裝）
1.陶藝－作品集
938　　　　　　　　　　　　　88015925

9 789570 251272
ISBN 957-02-5127-1

彩塑人間 －台灣交趾陶藝術展

Moulding Life in Colorful Clay- The Art of Taiwan Chiao-chin Pottery

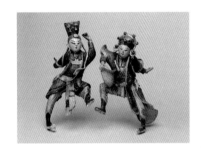

◎展昭／白玉堂

發 行 人　黃光男
出 版 者　國立歷史博物館
　　　　　台北市南海路四十九號
電　　話　02-23610270
傳　　真　02-23706031
編輯委員　國立歷史博物館編輯委員會
主　　編　蘇啟明
展品提供　祥太文教基金會／王福源
　　　　　高枝明
執行編輯　韋心瀅
美術設計　郭長江　張承宗
英文翻譯　張懷介　黃倩佩
圖說撰文　謝東哲　韋心瀅
文字校對　王慧珍　張懷介　韋心瀅
攝　　影　劉慶堂
印　　刷　飛燕印刷有限公司
出版日期　中華民國八十八年十一月
統一編號　006309880511
ＩＳＢＮ　957-02-5127-1（平裝）
定　　價　新台幣陸佰伍拾元整